민화로 그리는 사계절

일러두기

이 책의 본문은 '을유1945' 서체를 사용했습니다.

누구나 쉽게 채색화로
그려보는 우리 정원

Collect
15

민화로 그리는 사계절

김서윤 지음

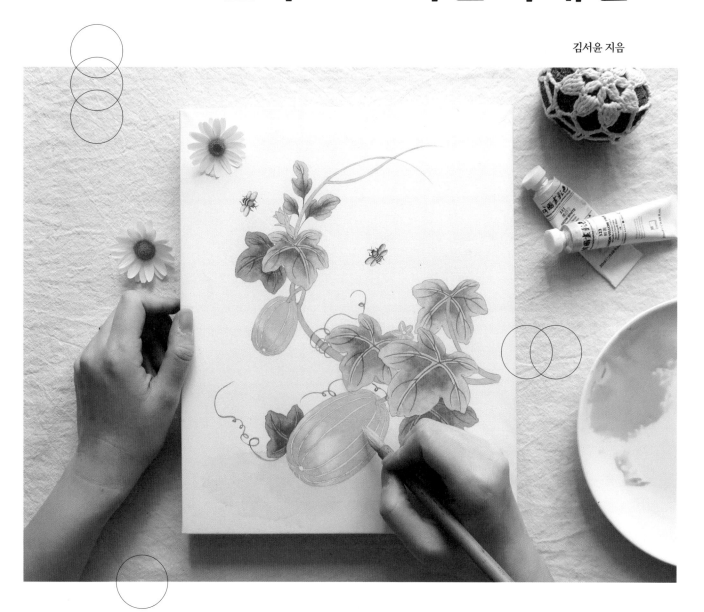

동양북스

저에게 민화 그리기는 일상에 지치고 힘들 때마다 복잡한 고민에서 벗어나 온전히 그리는 행위의 즐거움을 느끼게 해주었습니다. 민화 속 아기자기하고 생동감 넘치는 동식물들을 고운 채색으로 그리고 있으면, 잠시나마 어린 시절 처음 붓을 잡았던 동심의 순간으로 돌아간 것 같은 기분이 들었습니다. 그렇게 민화 그리기를 시작하며 많은 수강생분과 7년 동안 민화 수업을 진행해 왔습니다.

수업에서 만난 대부분의 분은 제대로 그림을 배워본 적 없어 그림 그리기를 망설였거나, 그림 그리는 것에 부담감을 느꼈어요. 처음에는 붓을 잡는 것조차 어색하고 동양화 재료도 낯설지만, 한지 위에 차분히 색을 쌓아 올리며 느긋하게 그림을 완성해나가는 민화의 매력에 푹 빠졌다는 분들의 이야기를 들으며, 제가 느꼈던 민화의 매력을 전공자가 아닌 다른 분들도 똑같이 느끼고 있다는 것이 신기하고 뿌듯했습니다.

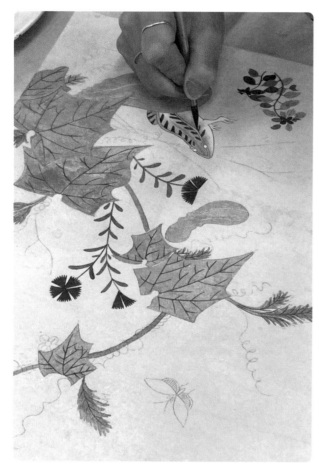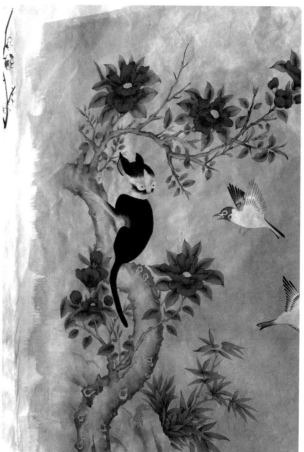

<민화로 그리는 사계절>과 함께 민화 그리기를 시작하시는 독자 여러분도 그동안 그림 그리기가 망설여지고 어렵게만 느껴졌다면, 잘 그려야 한다는 부담감은 내려놓고 느긋하게 색을 쌓아가는 그 과정을 온전히 즐겨보시길 바랍니다. 책 속에는 기본적인 재료 안내와 사용법부터 채색 과정을 중점적으로 다루어 그림을 완성해나가는 과정을 이해하기 쉽고 단순하게 소개하였습니다.

민화를 처음 배우시는 분들도, 민화를 배웠지만 혼자서 그리기 어렵다고 생각하셨던 분들도 민화 속 사랑스러운 동식물들을 따뜻한 채색으로 채워가며 일상의 고민에서 벗어나 느긋함을 느끼시길 바랍니다.

2022년 5월 김서윤

민화란?

조선시대 후기부터 평범한 백성들 사이에서 그려진 그림으로 많은 이들의 소박한 꿈과 소망을 담은 그림입니다. 행복하고 무탈한 삶을 기원하는 민화에는 다양한 상징성을 가진 소재가 등장하며 일상에서 그 의미를 더하는데요. 대표적으로 탐스러운 모란을 그린 그림은 '모란도'라고 하여 부귀영화를 상징하며 혼례에 쓰였습니다. 또한 한 쌍의 새와 화사한 꽃들은 그린 그림은 '화조도'라고 하여 부부의 신방이나 안방을 장식하는 용도로 쓰였으며, '초충도'는 작은 식물들과 곤충들을 그린 그림입니다. 생명감이 넘치는 이 그림들은 자수본으로도 널리 활용되었습니다.

이 밖에도 다양한 의미와 상징을 가진 민화는 조선시대의 이름난 화원들이 그린 궁중 회화에 비해 조금은 어눌하고 익살스러운 부분도 있지만, 우리 백성들의 생활 속 염원과 미의식을 소박하고 자유롭게 보여주고 있는 매력적인 그림입니다.

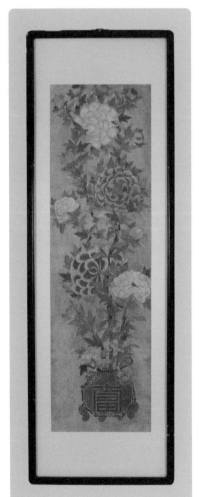

[모란도]

[화조도]

[초충도]

출처: 국립민속박물관, 국립중앙박물관

책 활용 방법

<민화로 그리는 사계절>에서는 보다 쉽게 민화를 그려볼 수 있도록, 민화를 그릴 때 거쳐야 하는 밑 작업과 밑그림 스케치를 생략하고 바로 채색 과정부터 그려볼 수 있도록 안내하고 있습니다.

Chapter 1.에서 아교반수 과정에 관해 설명해두지만 저희 책에서는 밑 작업이 되어 있는 종이를 준비하여 밑 작업 과정을 줄이고 채색 과정부터 시작해볼 수 있도록 구성하였습니다. 또한 각 그림에는 사용한 종이와 물감의 색상 정보가 있으나 똑같은 종이와 물감을 사용해서 그리지 않아도 돼요. 원하는 종이와 색상으로 나만의 그림을 그려보세요!

Contents

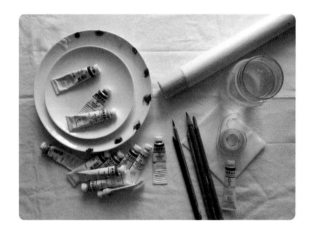

Chapter 1.
민화를 시작하다

Chapter 2.
봄의 정원

Chapter 3.
여름의 정원

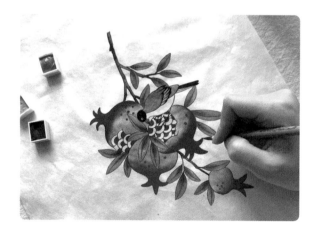

Chapter 4.
가을의 정원

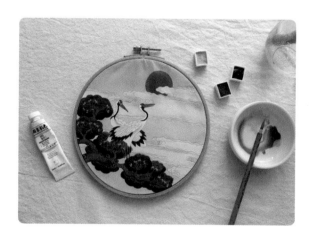

Chapter 5.
겨울의 정원

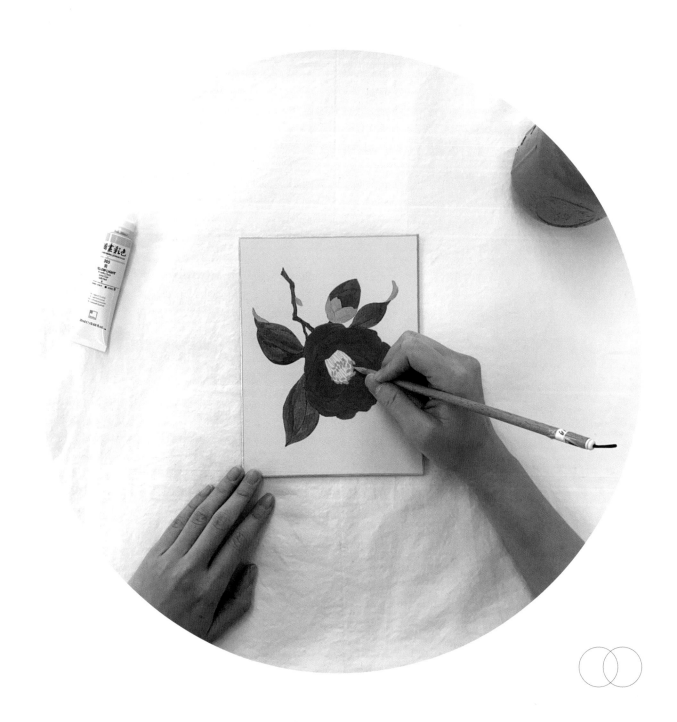

Chapter 1.
민화를 시작하다

민화를 그리는데 필요한 재료와
가장 중요한 채색 기법 '바림'에 대해 쉽게 알아볼게요.
차근차근 한 단계씩 함께 연습하다 보면 어느새 머릿속의 잡념들이 사라지며
동양화 물감의 아름다운 채색에 젖어 들기 시작할 거예요!

채색을 위한 기본 준비물

1. 동양화 물감

<민화로 그리는 사계절>에서는 총 19색의 신한 한국화 튜브물감을 사용하였습니다. 동양화 채색 안료에는 다양한 제형의 물감이 있지만, 처음 동양화를 접한다면 저렴한 가격에 가장 쉽게 사용할 수 있는 튜브 형태의 동양화 물감을 추천합니다. 기존에 가지고 있는 동양화 물감이 있다면, 꼭 책에서 사용된 물감과 동일한 제품을 구입하지 않아도 좋습니다. 가지고 있는 비슷한 컬러의 동양화 물감으로 대체하여 사용할 수 있습니다.

책에서 사용된 색상 19색은 설백, 황토, 대자, 선황, 농황, 주황, 주홍, 양홍1, 연지1, 홍매, 청자, 백록, 맹황, 녹초, 청, 감, 수감, 고동, 흑입니다.

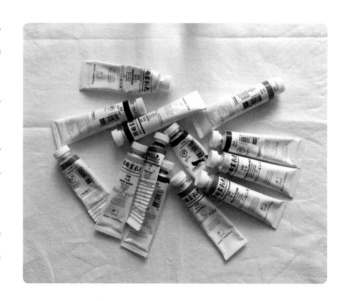

2. 채색 접시

동양화에서는 조색을 위해 플라스틱이나 철제 팔레트 보다는 사기로 된 접시를 사용합니다. 흰색의 평평한 접시라면 화방에서 파는 접시가 아니어도 사용할 수 있습니다. 접시의 크기는 지름 10cm부터 30cm 이상의 크기까지 다양하며, 기본적인 조색을 위해서는 색을 섞을 공간을 고려하여 지름 20cm 정도의 접시가 사용하기 편리합니다.

또한 접시에 물감을 짠 다음 굳혀서 사용하면 조금 더 오래 사용할 수 있으며, 물과 혼합하여 물감 양을 조절하기 편리합니다. 동양화 물감은 수채화 물감에 비해 착색되는 성질이 강하기 때문에 사기 접시를 사용하면 이러한 착생 현상 없이 사용할 수 있습니다.

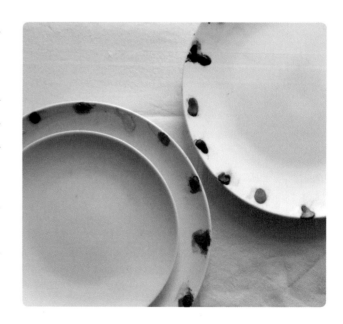

3. 붓(채색필, 세필)

책에서는 동양화에서 주로 채색을 위해 사용하는 채색필과 세필을 사용하였습니다. 채색필은 채색을 위한 용도로 최소 2~3자루가 필요하며, 세필은 얇은 윤곽선을 그리는 용도로 1자루가 필요합니다.

채색필은 주로 소(小), 중(中) 사이즈의 붓이 가장 활용도가 높으며, 작은 면적을 채색하기에 용이합니다. 시중에 바림붓이라는 붓이 판매되지만, 바림붓은 채색필로 대체하여 사용할 수 있으므로 반드시 구입할 필요는 없습니다. 더 많은 개수의 붓이 있다면 자신의 스타일과 편리성에 맞게 다양하게 사용하여 채색해보세요.

tip 〉 붓의 사용과 보관

처음 붓을 사용하면 붓털에 풀이 먹여져 있어 빳빳합니다. 미지근한 온도의 물에 3~5분가량 담가 풀기를 제거한 후 사용해주세요. 붓을 사용한 후에는 붓에 묻어있는 물감을 깨끗한 물에 세척하여 붓의 머리가 아래로 향하게 비스듬히 눕혀 보관하거나, 붓털이 아래로 향하도록 걸어서 건조해주세요.

4. 물통

붓에 묻은 물감을 세척하거나 물을 섞어 조색할 때 사용됩니다. 물을 담을 수 있다면, 어느 물통이든 사용할 수 있습니다.

5. 파지

붓에 남아있는 물기를 조절하거나 바림 할 때 붓에 묻어나오는 물감의 얼룩을 닦아주기 위해 사용합니다. 파지는 주로 저렴한 가격대의 연습용 화선지를 사용하지만, 가정에서 사용하는 키친타월로 대체하여 사용할 수 있습니다.

6. 그 외 필요한 도구

모포(담요나 천)

동양화를 그릴 때는 서예에서 붓글씨를 쓸 때와 마찬가지로 테이블 위에 얇은 모포나 천을 깔고 그림을 그립니다. 모포는 그림을 그릴 때나 밑 작업을 할 때 종이의 잔여 습기를 빨아들여 건조 시간을 단축해줍니다. 또한 섬세하게 선을 긋거나 물을 많이 사용하는 채색 작업을 할 때 붓이 종이 위를 더 매끄럽게 지나갈 수 있도록 테이블과의 마찰을 줄여줍니다.

반드시 동양화용 모포가 아니더라도 광목천이나 가지고 있는 천이나 담요를 사용하여도 좋습니다.

테이프

도안을 한지에 옮길 때, 한지 뒷면에 도안을 고정해두는 용도로 사용합니다.

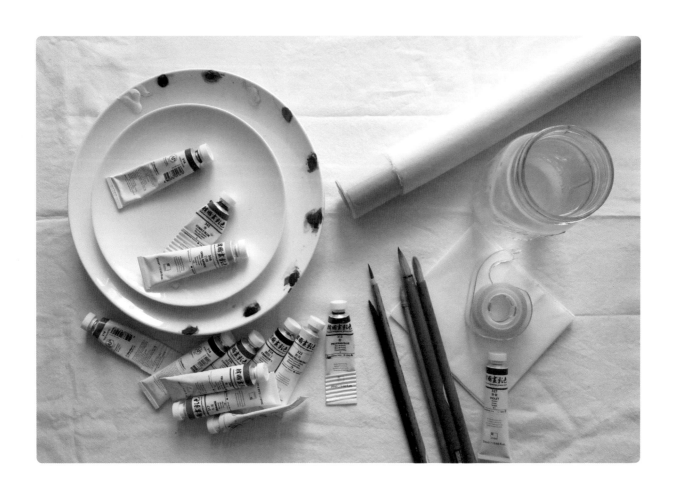

재료 구매처

1. 붓(채색필, 세필), 종이(아교반수지, 옻지, 순지)

종이는 크게 밑 작업을 해서 그려야 하는 순지와 밑 작업이 이미 되어있어 바로 그림을 그릴 수 있는 아교반수지와 옻지가 있습니다. 종이와 붓은 중국산 저렴한 공산품은 품질이 많이 떨어지는 경우가 있으니, 가급적 인사동의 오프라인 동양화 재료 매장에서 구매하는 걸 추천해요. 일정 가격 이상 주문하면 배송도 가능하니, 방문이 어려운 경우 전화로 미리 재고 수량과 가격을 확인 후 다른 재료와 같이 주문하면 함께 배송받을 수 있습니다.

아래 두 곳 모두 동양화를 전공하는 학생, 민화를 배우는 분이 많이 방문하는 곳으로 간혹 재고 수량이 떨어질 때가 있어요. 방문 전에 전화로 구매하고자 하는 재료가 있는지 미리 확인해보시길 추천해 드려요.

한지마트 02-722-2222, 서울 종로구 인사동4길 11
백제한지 02-734-3966, 서울 종로구 인사동5길 15-1

＊모두 일요일 휴무

2. 동양화 물감, 접시, 기타 재료

동양화 물감(한국화 물감)은 신한과 알파와 같은 큰 물감회사에서 나오는 상품으로 일반 서양화 화방이나 온라인 화방에서도 구매할 수 있습니다. 특히 물감의 경우 세트로 구매하는 것보다 낱색으로 필요한 색상만 구매하는 것이 저렴하고, 오프라인보다는 포털사이트에서 검색하여 나온 온라인 가격이 훨씬 저렴해요. 저는 오프라인에서 동양화 물감을 구매해야 하는 경우 신한 물감을 취급하는 한가람문구나 인사동 오프라인 매장을 많이 이용하고, 온라인으로 구매하는 경우 가격이 저렴한 곳을 검색하여 주문합니다. 기타 재료도 아래의 구매처에서 모두 구매할 수 있습니다.

한가람문구 홍대점 02-3142-8470
한가람문구 반포점 02-535-6238
온라인숍 이레화방(irehb.co.kr), 화방넷(hwabang.net)

민화에 사용되는 종이 알아보기

동양화에서 특히 민화와 같이 채색으로만 그림을 그리는 것을 채색화라고 하는데요. 채색화에서는 종이의 선택과 역할이 중요합니다. 채색화는 수많은 동양화 종이 중 한지 계열의 종이를 사용합니다. 책에서는 주로 아교반수를 밑작업 한 '순지'와 아교반수 작업이 필요 없는 '옻지' 두 가지를 사용하였습니다.

순지

순지는 닥을 원료로 만들어진 한지이며, 모든 한지가 그렇듯 채색 작업을 하기 위해서는 아교반수라는 밑 작업을 미리 해주어야 합니다. 아교반수는 '순지 밑 작업하기(017p)'에서 좀 더 자세히 다루겠습니다.

아교반수지

순지에 아교반수 및 작업을 해서 판매하는 종이로 눈으로 보기에는 순지와 똑같이 생긴 종이입니다. 대신 밑 작업이 되어 있기 때문에 바로 채색이 가능해요. 가격은 순지의 2배가량이며, 밑 작업을 하기 어려운 경우 사용할 수 있어요. 단, 대부분 아교반수가 약하게 되어있기 때문에 처음 채색할 때 조금씩 물감이 번지는 경우가 있습니다. 이런 점을 피하고 싶다면 다음에 나오는 옻지를 사용해보세요.

옻지

옻지는 닥을 원료로 만든 한지에 옻으로 염색하여 밑 작업 없이 바로 그림을 그릴 수 있는 한지입니다. 옻지는 밑 작업 과정을 생략할 수 있어 간편하나 제작 과정에서 일반 한지보다 공임이 많이 들어가기 때문에 가격대가 순지에 비해 3배가량 비싼 편이 단점입니다.

tip 〉 한지의 사용과 보관

한지는 앞뒷면이 있는 종이로, 손끝으로 만져보았을 때 조금 더 매끄러운 윤기가 느껴지는 쪽이 앞면입니다. 종이는 모두 전지 사이즈부터 판매되기 때문에 사용하고 남은 종이를 보관할 때는 습기와 먼지로부터 보호하기 위해 비닐이나 플라스틱 통에 넣어 밀폐하여 보관해주세요.

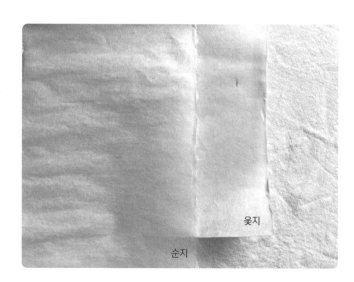

옻지

순지

순지 밑 작업하기

순지를 비롯한 모든 한지는 물을 흡수하고 번지는 성질을 가지고 있습니다. 따라서 한지에 그림을 그리기 위해서는 이러한 흡수와 번짐을 잡아주는 아교(동양화에서 접착제로 사용)로 밑 작업을 미리 해주어야합니다.

동양화에서는 이 밑 작업을 '아교반수' 또는 '아교포수'라고 하는데요. 아교와 명반, 뜨거운 물을 정해진 비율로 혼합한 후 백붓으로 한지에 고르게 바른 후 완전히 건조하는 작업입니다. 아교반수 작업 후에는 종이 표면에 얇은 아교 코팅막이 생겨 물감의 번짐 없이 또렷한 발색과 표현이 가능해집니다.

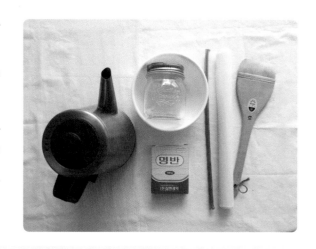

준비물 막대아교, 명반, 백붓, 모포(헝겊이나 천), 그릇, 유리병, 전기포트

막대아교를 모포에 싸서 부러뜨려요.

부러뜨린 아교의 절반을 유리병에 넣고 물 100ml를 채운 뒤 반나절 가량 불려요.

끓인 물을 빈 통에 채운 뒤 아교를 불린 병을 넣어 중탕하여 액체 상태로 만들어요. 중탕기를 사용해도 좋습니다. 중탕하는 이유는 불리지 않은 고체 상태의 아교는 액체 상태로 만들기 어려우며, 고온에 직접 가열하면 아교의 접착력이 소실됩니다.

중탕된 아교액 100ml, 명반 3g, 뜨거운 물(70도가량) 300ml를 혼합하여 아교반수액을 만들어요.

백붓으로 한지에 아교반수액을 고르게 바른 후 건조해요. 아교반수액이 종이 위에 흥건하게 고이면 백붓으로 가급적 균일하게 펴 발라요.

tip 〉 아교의 사용과 보관

아교반수 작업은 가급적 비가 오지 않는 습도가 낮은 날씨에 진행해요. 비 오는 날은 습도가 높아 건조 속도가 지연되며 반수 효과가 떨어질 수 있습니다. 액체 상태로 중탕한 아교를 실온에 하루 이상, 냉장 상태에서는 3~4일 이상 보관 시 상하기 쉬우니 주의해요. 아교가 상하면 비릿한 악취가 나니 이 경우엔 재사용하지 말고 버려주세요.

나만의 색 만들어보기

색상표

책에서 사용된 19가지 물감의 색상입니다. 꼭 이와 동일한 브랜드의 물감을 준비하지 않아도 좋습니다. 기존에 가지고 있는 동양화 물감이 있다면 비슷한 색으로 대체하여 사용할 수 있습니다.

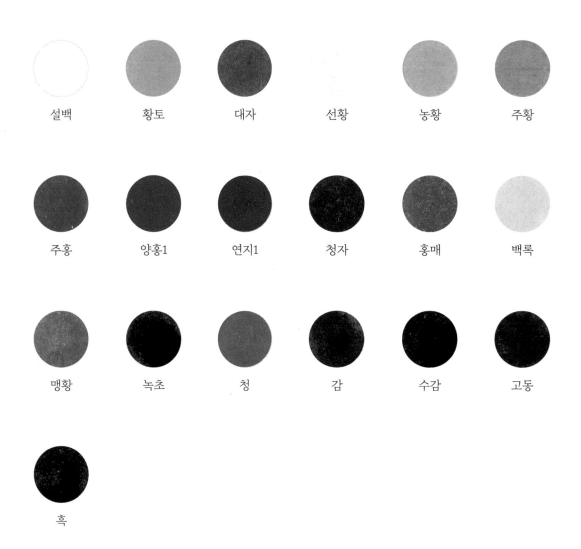

설백	황토	대자	선황	농황	주황
주홍	양홍1	연지1	청자	홍매	백록
맹황	녹초	청	감	수감	고동
흑					

기본 혼합색

수채화에서도 그렇듯 동양화 물감도 여러 가지 물감을 섞어 색을 만들면 더 다양한 색감을 표현할 수 있습니다. 특히 동양화 물감은 채도와 명도가 높은 편이라 단독으로 쓸 때는 형광색같은 원색의 느낌이 강하지만 2가지 이상 색을 혼합하여 사용하면 좀 더 자연스럽고 편안한 느낌의 색을 만들 수 있습니다. 같은 색의 물감을 조색하더라도 섞는 사람에 따라서 또는 물과 물감의 미세한 비율에 따라 조금씩 다른 느낌의 색감이 만들어지기도 하는데요. 색을 조색하는 데에는 정해진 답이 없으니 물감을 섞어보며 자신이 추구하는 느낌의 자연스러운 색상을 만들어 보세요.

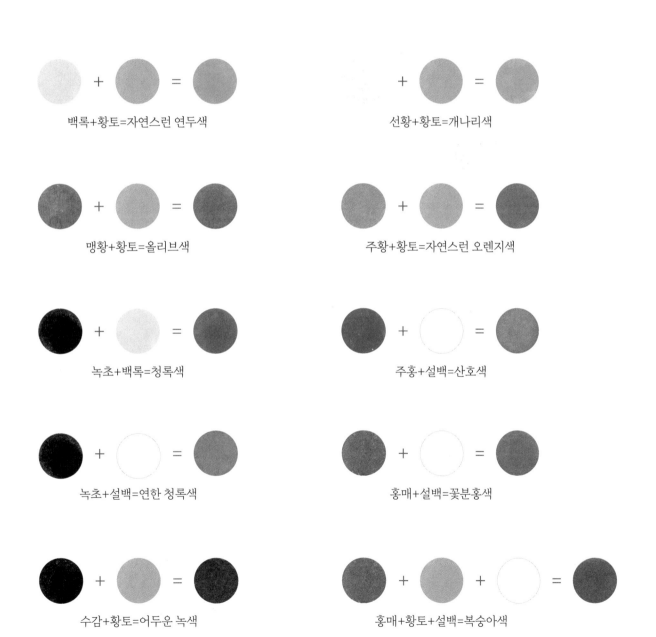

백록+황토=자연스런 연두색

선황+황토=개나리색

맹황+황토=올리브색

주황+황토=자연스런 오렌지색

녹초+백록=청록색

주홍+설백=산호색

녹초+설백=연한 청록색

홍매+설백=꽃분홍색

수감+황토=어두운 녹색

홍매+황토+설백=복숭아색

민화의 채색 순서와 기법

채색 순서

한지 위에 차분히 색을 채워나가 볼게요. 채색화는 서양화의 수채화와 달리 여러 번 색을 반복해서 쌓아 올려도 쉽게 탁해지지 않으며 깊이감 있는 색을 표현할 수 있어요! 단, 한지 위에서의 물감은 완전히 마른 다음에 그 본연의 색채를 느낄 수 있어요. 조급하지 않게 천천히 채색을 진행하며, 아래 과정을 함께 알아보아요.

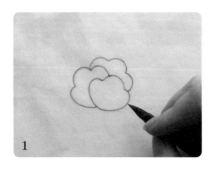

1

도안을 한지 뒤에 고정 후 세필로 밑그림을 따라 보조선을 그려요.

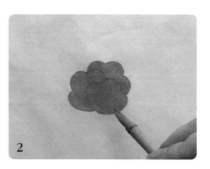

2

색을 칠해요. 모든 과정은 채색을 건조시킨 뒤 다음 단계로 넘어가요.

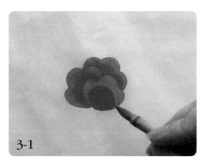

3-1

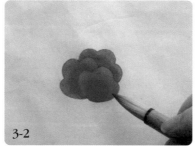

3-2

색의 농담(진하기와 연하기)이 있는 부분은 진한 부분에 색을 칠한 후 색이 마르기 전 깨끗한 다른 물붓으로 경계 부분을 풀어줍니다. 그라데이션을 만든다고 생각하면 좋아요. 이 과정을 채색화에서 '바림하기'라고 부릅니다.

tip 〉 물붓에 물이 너무 흥건하면 물 얼룩이 생길 수 있으니 파지에 붓의 물기를 닦아 물의 양을 조절해요. 물붓으로 바림을 할 때 마다 붓 끝에 묻어나오는 물감 얼룩도 파지에 닦아요.

4

발색이 부족하다고 느껴진다면 2~3번의 과정을 한 번 더 반복해요.

5

세필로 윤곽선을 그려 마무리해요.

〉 영상으로도 확인해볼 수 있어요.

바림하기

이번에는 채색 3번 과정에 해당하는 바림하는 방법에 대해 좀 연습해보도록 하겠습니다.
바림하기가 익숙해질 때까지 아래의 도안들을 따라 연습해 보세요.

나뭇잎

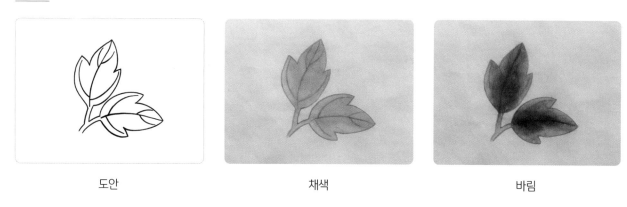

도안 채색 바림

꽃잎

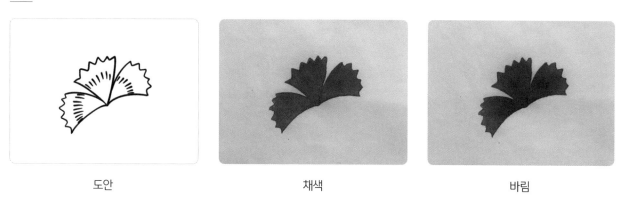

도안 채색 바림

복숭아

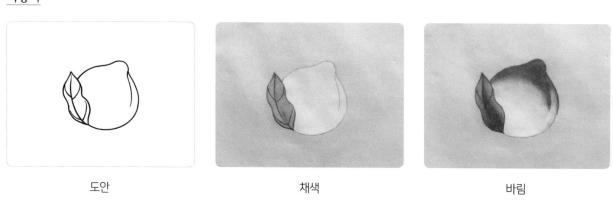

도안 채색 바림

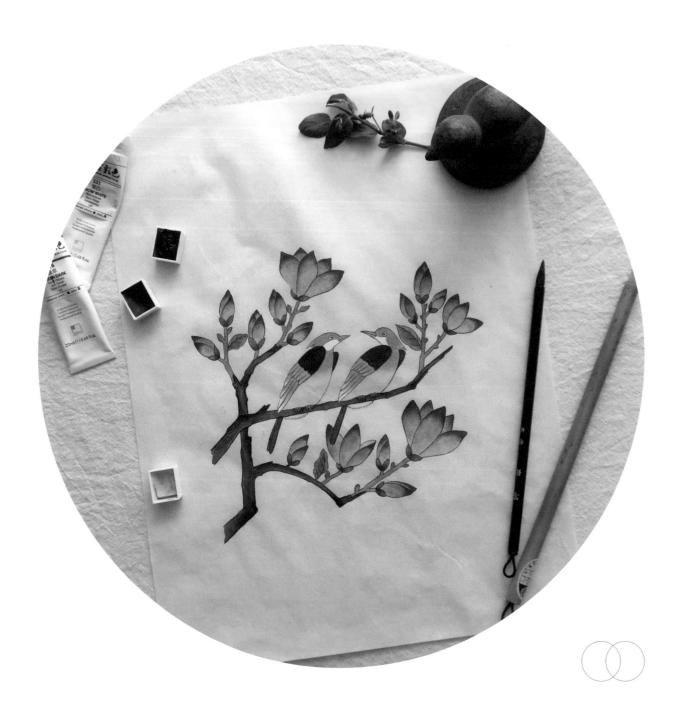

Chapter 2.
봄의 정원

봄에 만개하는 부드럽고 따뜻한 꽃잎을 가진 목련과 모란,
그리고 다채로운 봄꽃의 향기에 취한 한 쌍의 새를 담아보았습니다.
복잡한 스케치 과정 없이 간단한 채색 기법으로
사랑스러운 봄의 꽃들을 그려 소중한 이에게 선물해 보는 건 어떨까요?

모란정원

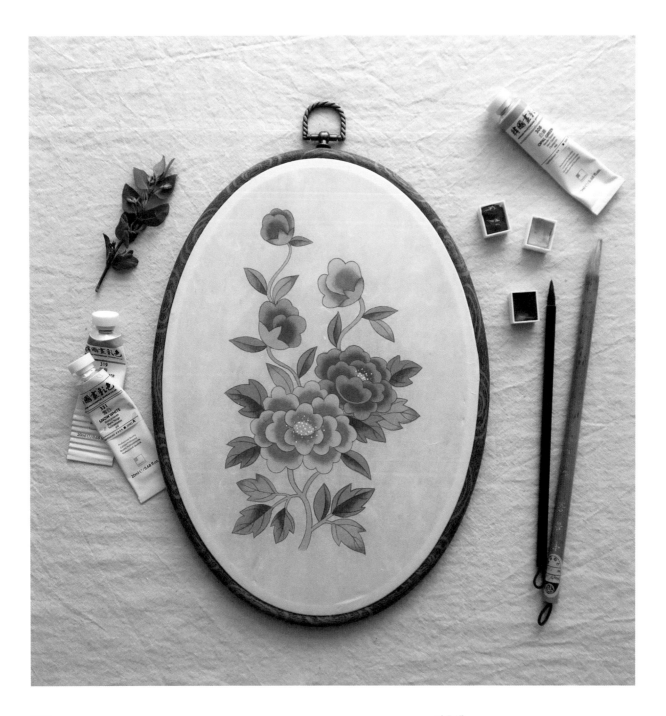

종이

아교반수를 한 순지

사용색

설백	황토	선황	홍매	백록	맹황	녹초
○	●	●	●	●	●	●

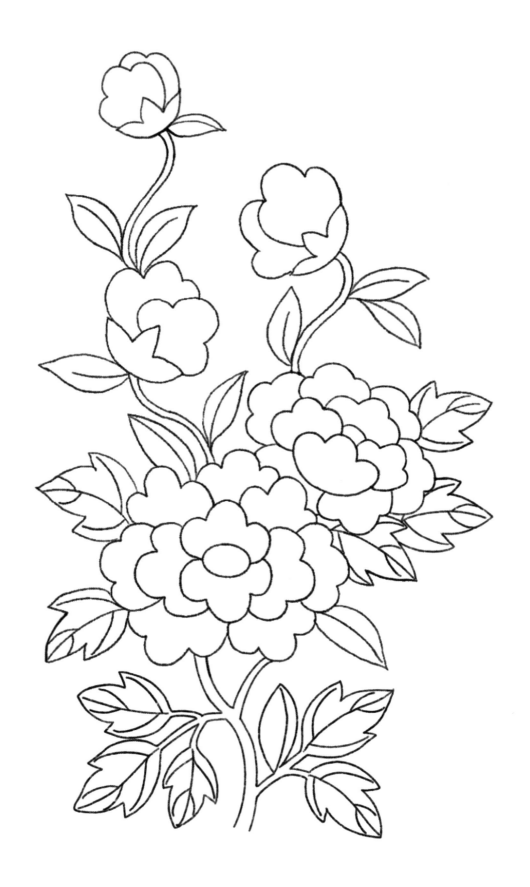

HOW TO PAINTING

01. 세필로 밑그림 보조선을 그려요.

- 꽃잎 홍매+설백 줄기, 잎사귀 맹황

02. 옅은 녹색으로 잎사귀 일부를
칠해요.

- 백록+황토

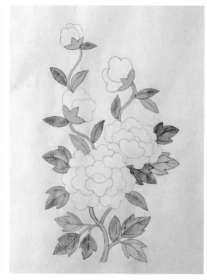

03. 녹색으로 나머지 잎사귀를 칠해요.

- 백록+황토+녹초

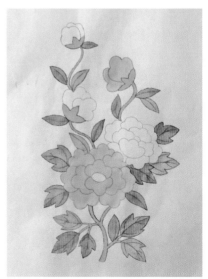

04. 연분홍색으로 꽃 일부를
칠해요.

- 홍매+설백+황토(소량)

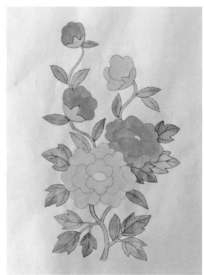

05. 분홍색으로 나머지 꽃을
칠해요.

- 4번 색에 홍매 추가

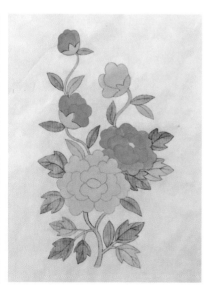

06. 꽃의 중앙을 칠해요.

- 맹황+설백

HOW TO PAINTING

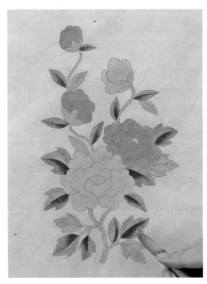

07. 짙은 녹색으로 3번에서 칠했던 잎사귀의 중앙 부분을 바림해요.

- 녹초+백록

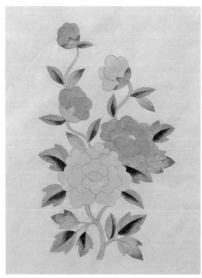

08. 황갈색으로 2번에서 칠했던 잎사귀 끝부분을 바림해요.

- 황토+홍매

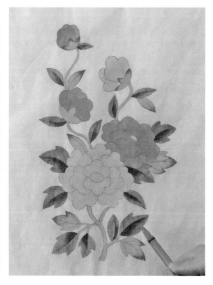

09. 발색을 위해 7번에서 바림했던 잎사귀를 흐린 녹색으로 모두 덧칠해요.

- 녹초+백록+물(많이)

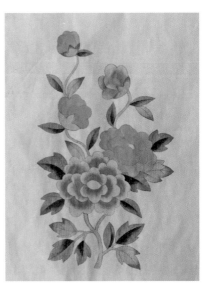

10. 4번에서 칠했던 꽃잎을 분홍색으로 바림해요.

- 홍매+설백+황토(소량)

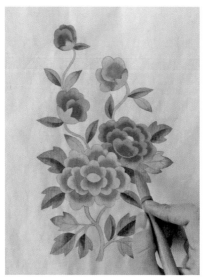

11. 5번에서 칠했던 꽃잎을 진분홍색으로 바림해요.

- 5번 색에 홍매 추가

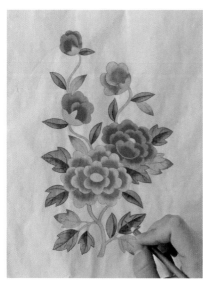

12. 세필로 녹색 잎사귀의 윤곽선과 잎맥을 모두 그려요.

- 녹초+백록

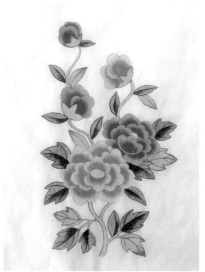

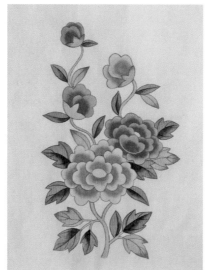

13. 세필로 줄기와 연두색 잎사귀의
윤곽선과 잎맥을 그려요.

　• 황토+홍매

14. 진분홍색으로 꽃잎의 윤곽선을
모두 그려요.

　• 11번의 색과 동일

15. 노란색과 흰색으로 꽃 중앙에 점을
찍어 꽃가루를 표현해요.

　• 선황, 설백

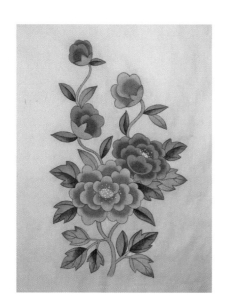

▶ **완성**

채송화와 한 쌍의 새

종이

옻지

사용색

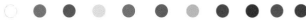

설백　황토　대자　선황　주홍　양홍1　백록　맹황　녹초　감　고동

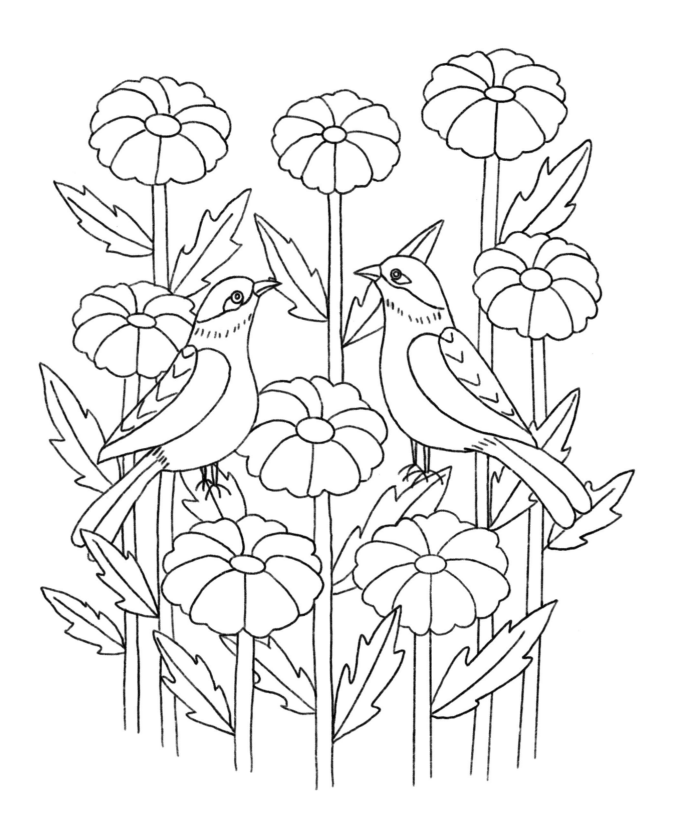

HOW TO PAINTING

01. 세필로 밑그림 보조선을 그려요.

- 잎사귀, 줄기 맹황 새, 꽃잎 대자

02. 녹색으로 잎사귀를 칠해요.

- 맹황+백록

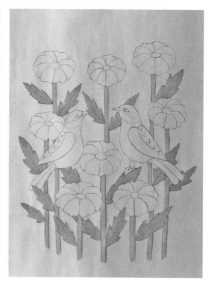

03. 연두색으로 줄기를 칠해요.

- 백록+황토

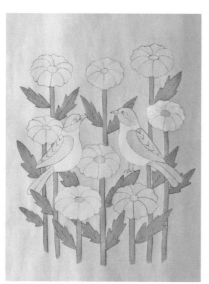

04. 흰색으로 꽃 일부와 새의 가슴을 칠해요.

- 설백

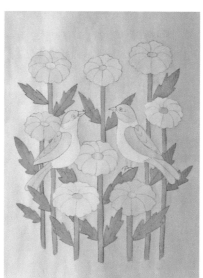

05. 연노랑색으로 나머지 꽃과 새의 일부를 칠해요.

- 황토+선황+설백

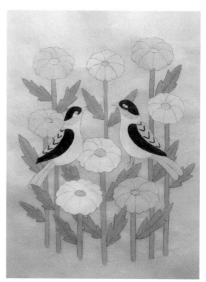

06. 남색으로 새의 머리와 날개를 칠하고 날개 무늬를 그려요.

- 감

HOW TO PAINTING

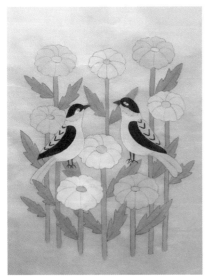

07. 새의 부리를 칠하고 발을 그려요.

　• 황토+고동

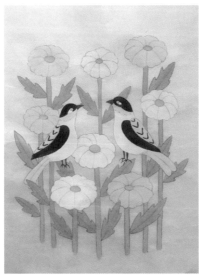

08. 노란색으로 꽃의 중앙을 칠해요.

　• 황토+선황

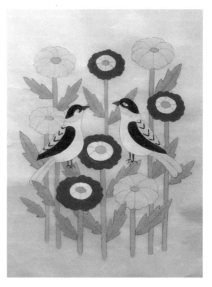

09. 짙은 주홍색으로 꽃잎의 일부를
　　사진과 같이 절반만 칠해요.

　• 주홍+황토(소량)

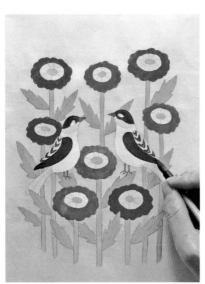

10. 나머지 꽃잎을 사진과 같이 절반만
　　칠한 뒤 새의 날개 무늬를 그려요.

　• 양홍1+황토(소량)

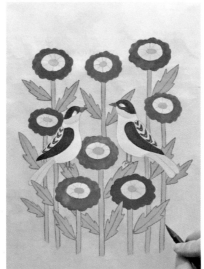

11. 세필로 줄기와 잎사귀의
　　윤곽선을 그려요.

　• 녹초+백록

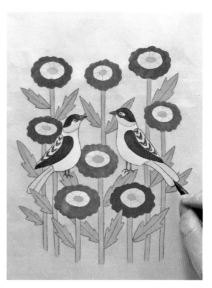

12. 세필로 새의 눈과 윤곽선을 그려요.

　• 고동

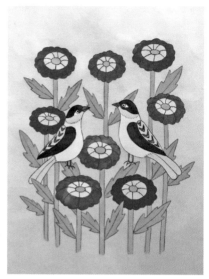 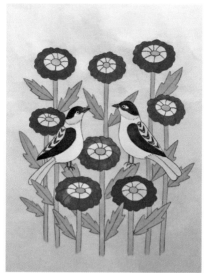

13. 세필로 꽃잎의 윤곽선을 그려요.

　　• 양홍1

▶ **완성**

모란리스

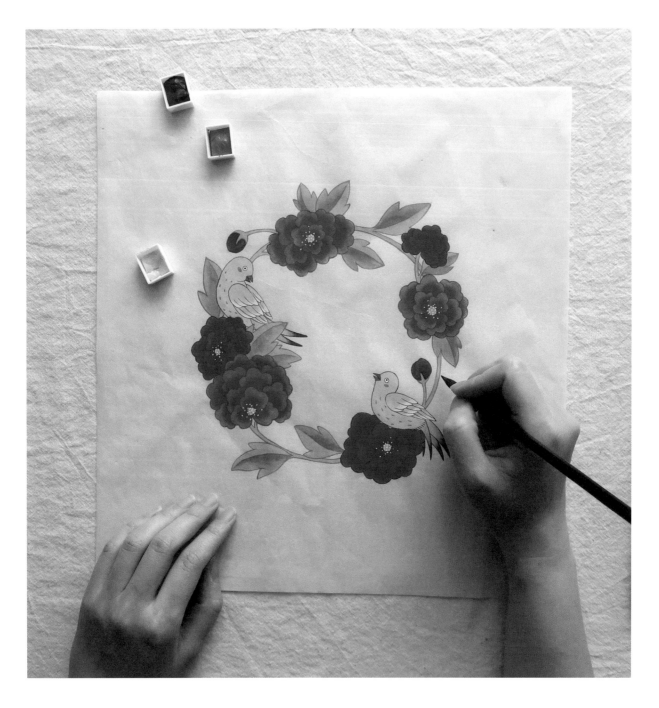

종이

아교반수를 한 순지

사용색

설백 황토 대자 선황 주황 양홍1 백록 맹황 녹초 감 고동

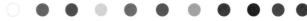

HOW TO PAINTING

01. 세필로 밑그림 보조선을 그려요.

- 잎사귀, 줄기 맹황 새, 꽃잎 대자

02. 연두색으로 줄기와 잎사귀를 칠해요.

- 백록+황토

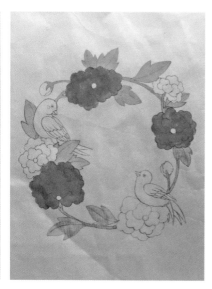

03. 주황색으로 꽃 일부를 칠해요.

- 주황+황토

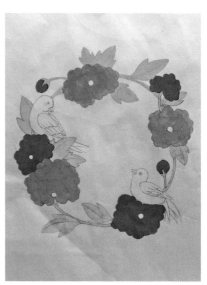

04. 붉은색으로 나머지 꽃을 칠해요.

- 양홍1+황토

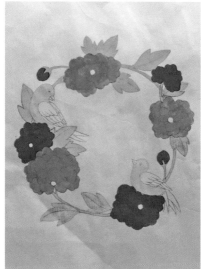

05. 새의 몸통을 칠해요.

- 황토+설백

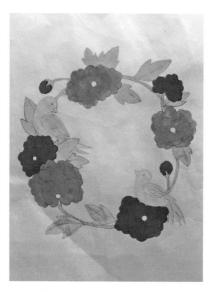

06. 하늘색으로 새의 날개와 꼬리깃털을 칠해요.

- 감+설백

HOW TO PAINTING

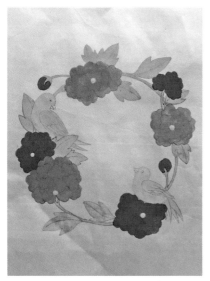

07. 노란색으로 꽃의 중앙을 칠해요.

　• 황토+선황

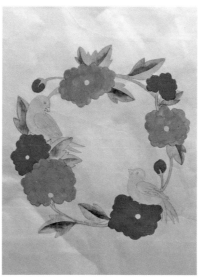

08. 녹색으로 잎사귀를 바림해요.

　• 녹초+백록

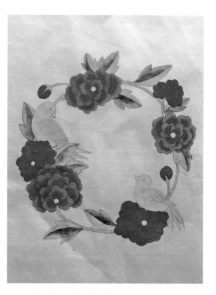

09. 3번의 주황 꽃잎을 바림해요.

　• 양홍1+황토

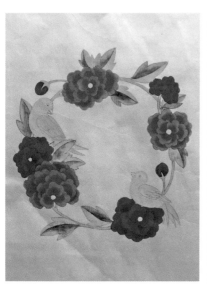

10. 4번의 붉은 꽃잎을 바림해요.

　• 양홍1

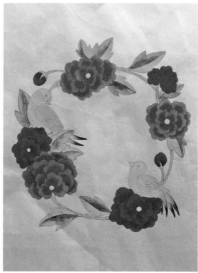

11. 새의 꼬리깃털을 바림해요.

　• 감

12. 흰색으로 새의 눈을 칠한 후 날개 깃털의 끝부분을 바림해요.

　• 설백

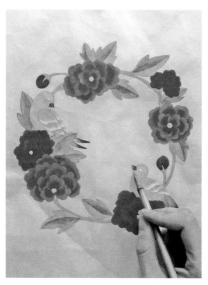

13. 새의 부리를 칠해요.

　• 황토+고동

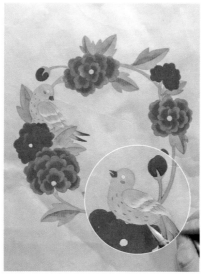

14. 분홍색으로 새의 볼과 몸의 무늬를
　　점찍듯 그려요.

　• 양홍1+황토+설백

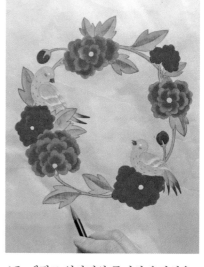

15. 세필로 잎사귀와 줄기의 윤곽선을
　　그려요.

　• 녹초+백록

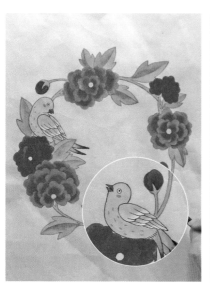

16. 세필로 새의 눈동자와 윤곽선을
　　그려요.

　• 고동

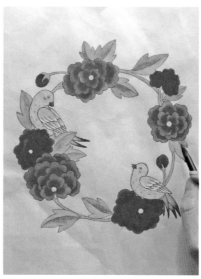

17. 세필로 주황 모란의 윤곽선을
　　그려요.

　• 양홍1+황토

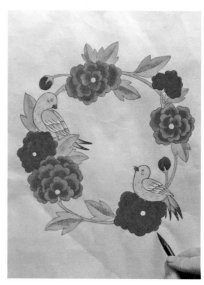

18. 세필로 붉은 모란의 윤곽선을
　　그려요.

　• 양홍1

HOW TO PAINTING

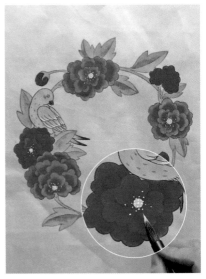

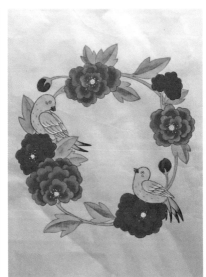

19. 흰색으로 꽃 중앙에 점을 찍어
꽃가루를 표현해요.

• 설백

▶ **완성**

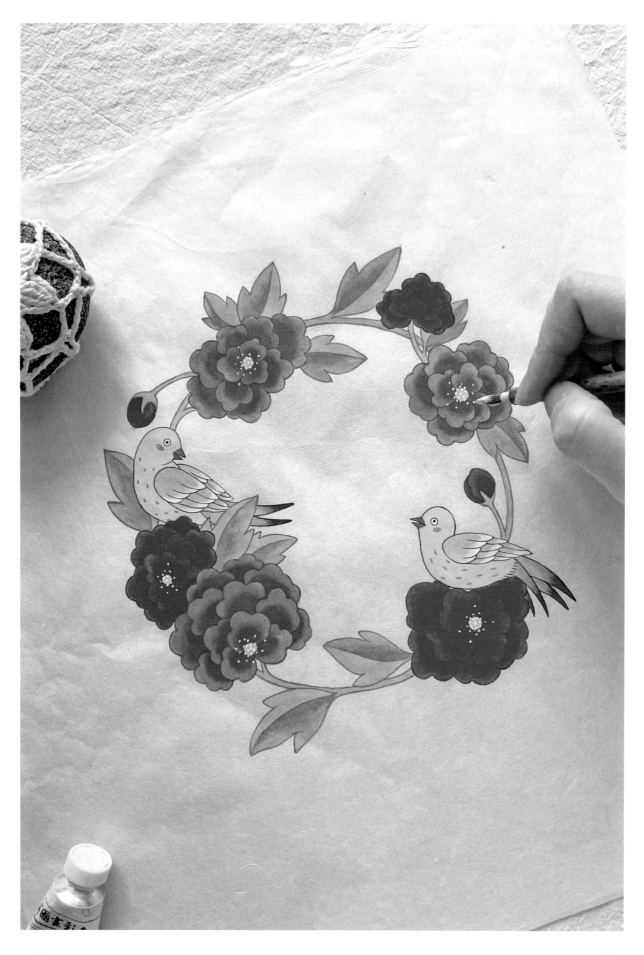

모란리스

연꽃화병

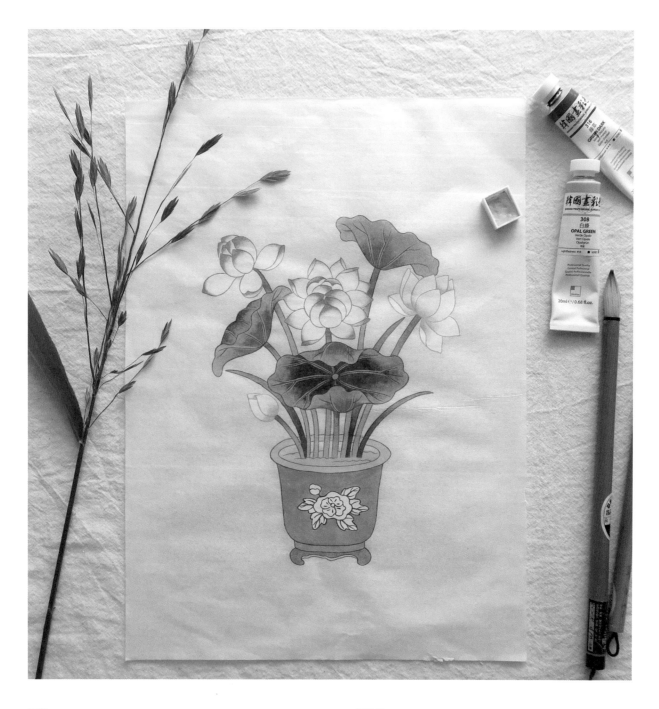

종이

아교반수를 한 순지

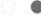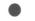

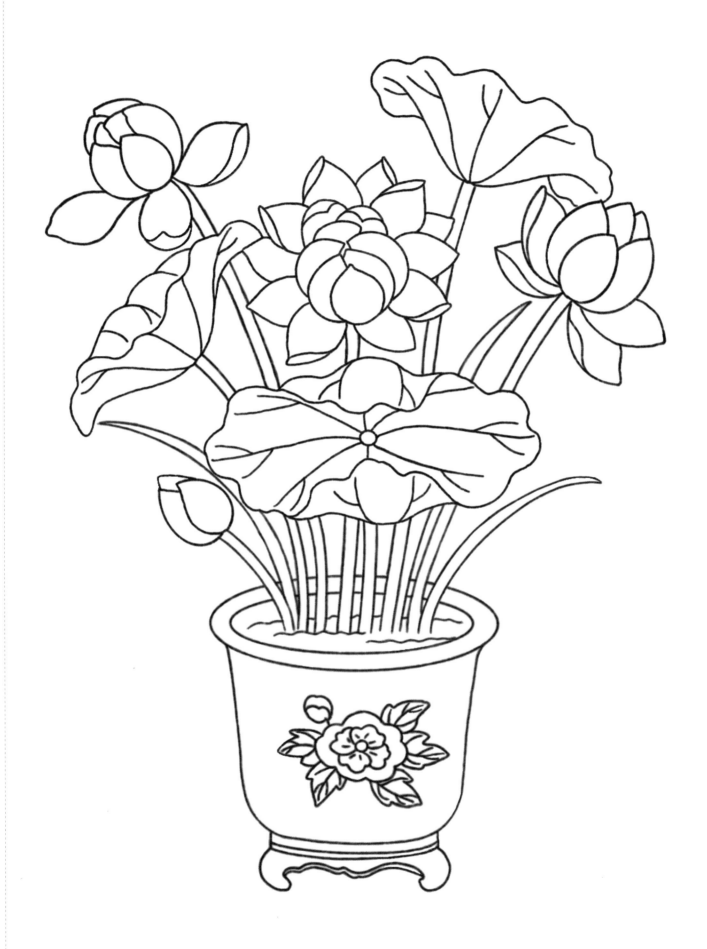

HOW TO PAINTING

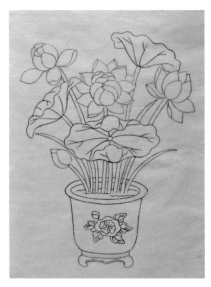

01. 세필로 밑그림 보조선을 그려요.

 • 꽃잎, 화병 대자 잎사귀, 줄기 맹황

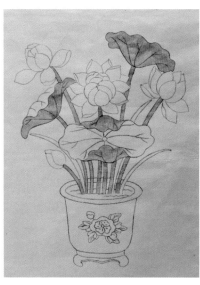

02. 연두색으로 잎사귀 뒷면과 줄기를
 칠해요.

 • 백록+황토

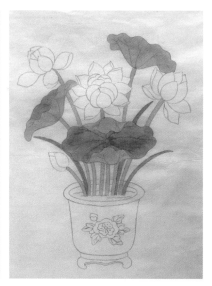

03. 녹색으로 잎사귀 앞면과 풀을
 칠해요.

 • 백록+녹초

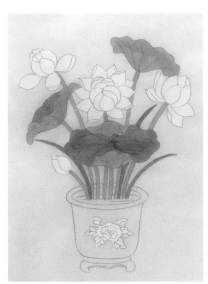

04. 흰색으로 꽃과 화분의 무늬를
 칠해요.

 • 설백

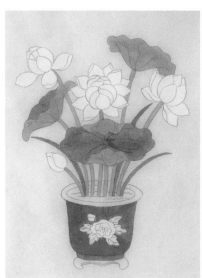

05. 청색으로 화병을 칠해요.

 • 수감+설백

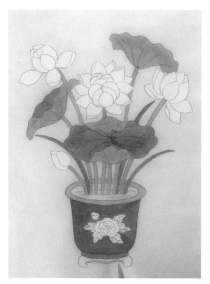

06. 하늘색으로 화병 입구와 받침
 일부를 칠해요.

 • 감(소량)+설백

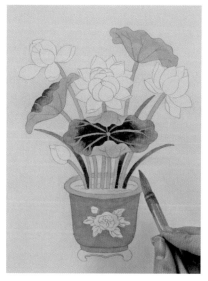

07. 짙은 녹색으로 연잎과 풀을
바림해요. 연잎의 잎맥은 잎맥을
기준으로 공간을 조금 비우고
바림해요.

• 녹초+감

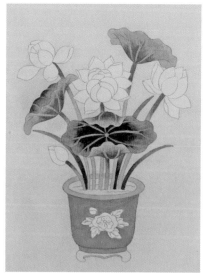

08. 연잎 뒷면과 줄기를 바림해요.

• 녹초+황토

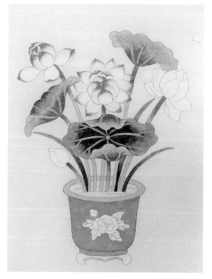

09. 분홍색으로 연꽃의 끝부분을
바림해요.

• 홍매+황토+설백

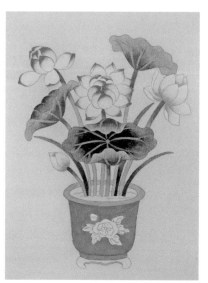

10. 나머지 연꽃은 꽃잎 안쪽을
바림해요.

• 백록+황토+설백

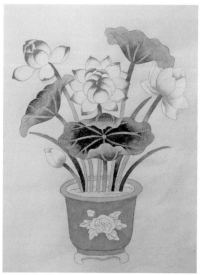

11. 꽃잎의 흰색 부분을 덧칠하고
경계 부분을 바림해요.

• 설백

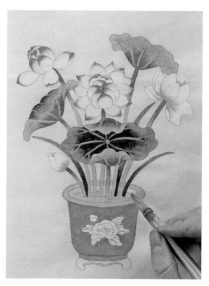

12. 황토색으로 화병 안쪽을 채색 후
바림해요.

• 황토+설백

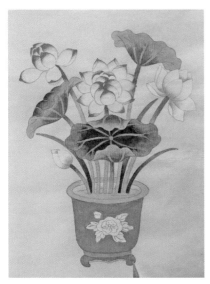

13. 병 받침을 칠해요.

　• 고동+설백

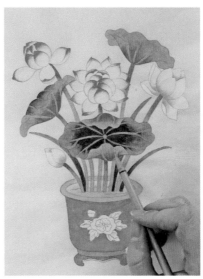

14. 연두색으로 채색했던 줄기와
　잎사귀 뒷면을 다시 한번
　전체적으로 덧칠해요.

　• 백록+황토

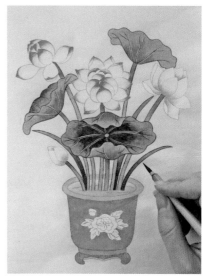

15. 세필로 연잎과 줄기, 풀의 윤곽선을
　그려요.

　• 녹초+백록(소량)

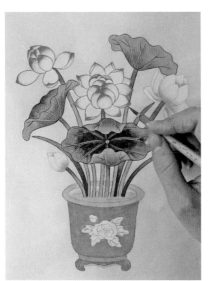

16. 세필로 분홍색 꽃잎의 윤곽선을
　그려요.

　• 홍매+황토+설백

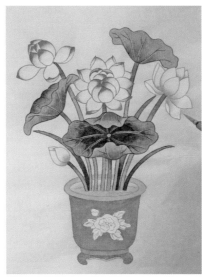

17. 세필로 나머지 꽃잎의 윤곽선을
　그려요.

　• 맹황+황토+설백

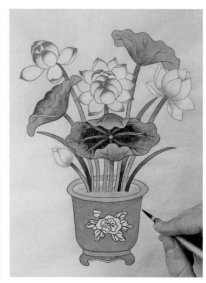

18. 세필로 화병의 무늬와 윤곽선을
　그려요.

　• 수감

HOW TO PAINTING

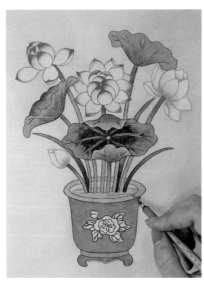

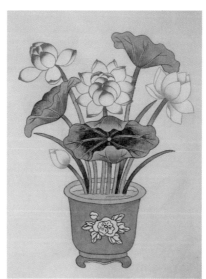

19. 세필로 화병 안의 물결을 그려요.

• 황토

▶ **완성**

연꽃화병

모란화병

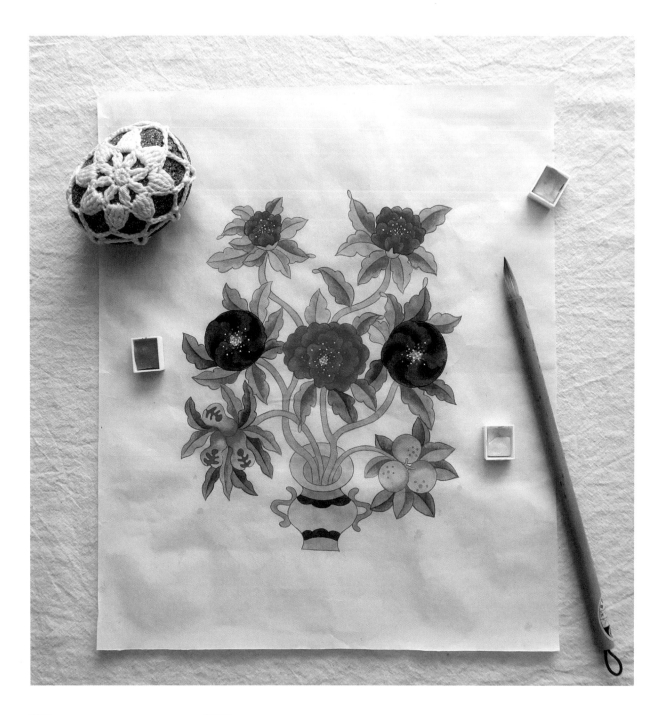

종이

아교반수를 한 순지

사용색

설백 황토 대자 선황 주황 주홍 양홍1 연지1 홍매 청자 백록 맹황 녹초 감 수감

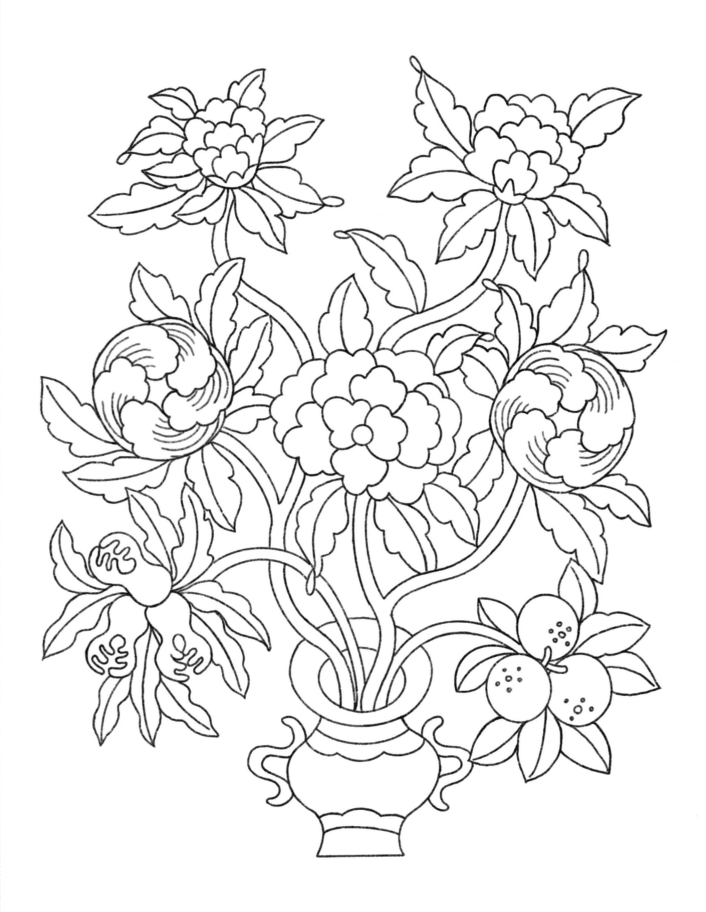

HOW TO PAINTING

01. 세필로 밑그림 보조선을 그려요.

- 꽃잎, 열매, 화병 대자
 잎사귀, 줄기 맹황

02. 연두색으로 잎사귀 일부와 줄기를
칠해요.

- 황토+백록

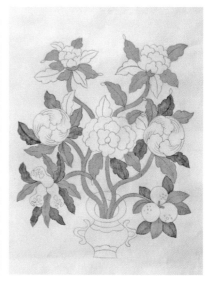

03. 녹색으로 잎사귀 일부를 칠해요.

- 녹초+설백

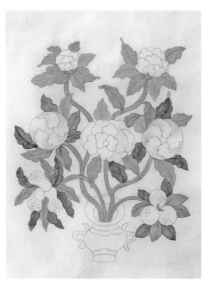

04. 옅은 주황색으로 나머지 잎사귀를
칠해요.

- 주홍(소량)+황토+설백

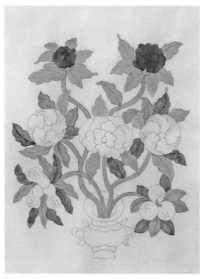

05. 붉은색으로 모란 봉우리를 칠해요.

- 양홍1+황토(소량)

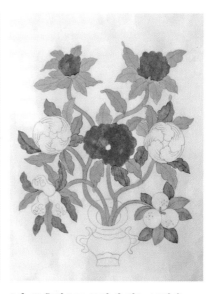

06. 주홍색으로 중앙에 있는 모란을
칠해요.

- 주홍+주황

모란화병

HOW TO PAINTING

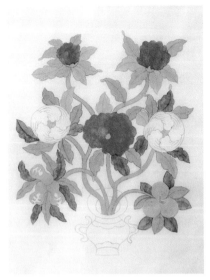

07. 불수감, 금귤, 꽃 중앙을 칠해요

• 선황+황토

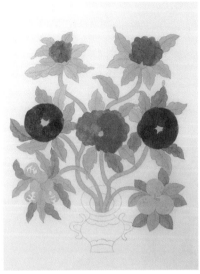

08. 자주색 모란을 칠해요.

• 홍매+청자

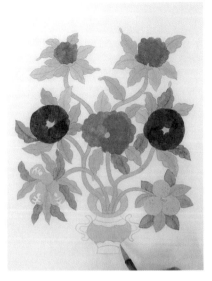

09. 화병의 일부를 칠해요.

• 감+설백

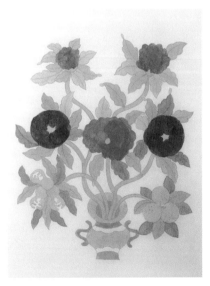

10. 화병의 무늬를 제외한 나머지
부분을 칠해요.

• 수감+설백

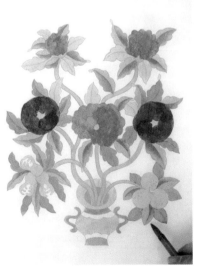

11. 2번의 연두색 잎사귀를 바림해요.

• 맹황+황토

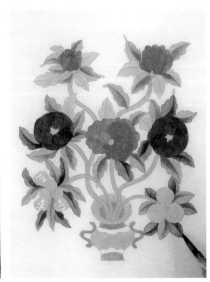

12. 3번의 녹색 잎사귀를 바림해요.

• 녹초+백록

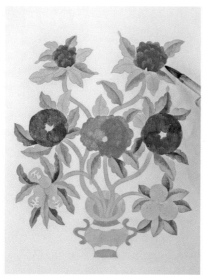

13. 5번의 붉은색 모란 봉우리를
바림해요.

• 양홍1

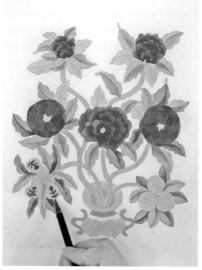

14. 6번의 주홍색 모란을 바림 후
불수감 안쪽을 칠해요.

• 주홍

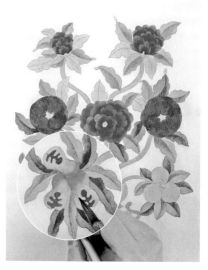

15. 주황색으로 불수감을 바림해요.

• 주황+황토

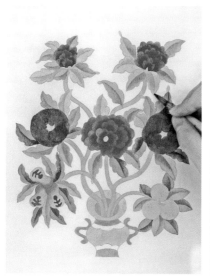

16. 4번에서 칠했던 잎사귀를
바림해요.

• 주황+황토+설백

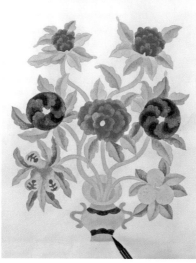

17. 8번의 자주색 모란을 바림 후
화병의 무늬를 칠해요.

• 연지1+청자

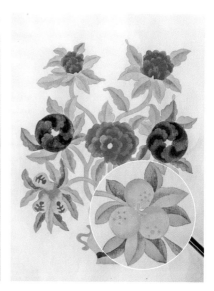

18. 금귤을 바림 후 무늬를 그려요.

• 맹황+백록

HOW TO PAINTING

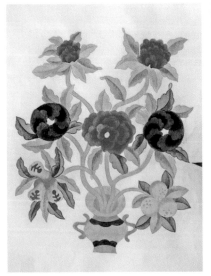

19. 세필로 녹색 잎사귀의 윤곽선을
그려요.

• 녹초

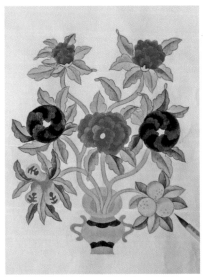

20. 세필로 나머지 잎사귀와 금귤의
윤곽선을 그려요.

• 녹초+백록+황토

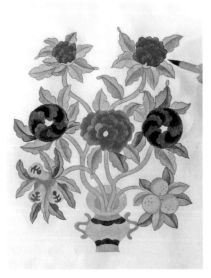

21. 세필로 붉은색 모란의 윤곽선을
그려요.

• 양홍1

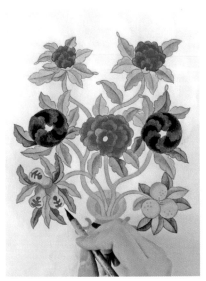

22. 세필로 주홍색 모란과 불수감의
윤곽선을 그려요.

• 주홍

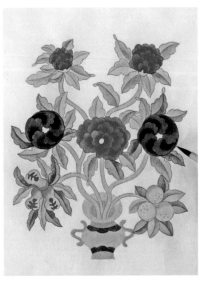

23. 세필로 자주색 모란의 윤곽선을
그려요.

• 연지1+청자

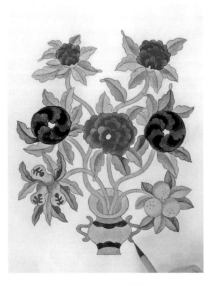

24. 세필로 화병의 윤곽선을 그려요.

• 수감+설백

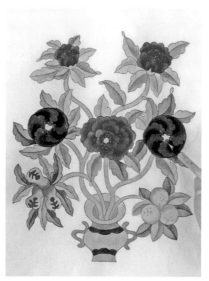

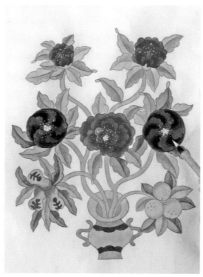

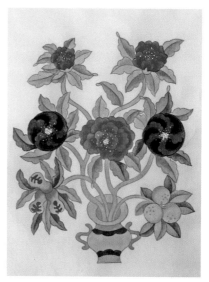

25. 황토색으로 꽃 중앙에 점을 찍어
꽃가루를 표현해요.

　•황토

26. 흰색으로 꽃 중앙에 점을 찍어
꽃가루를 표현해요.

　•설백

▶ **완성**

목련과 산새

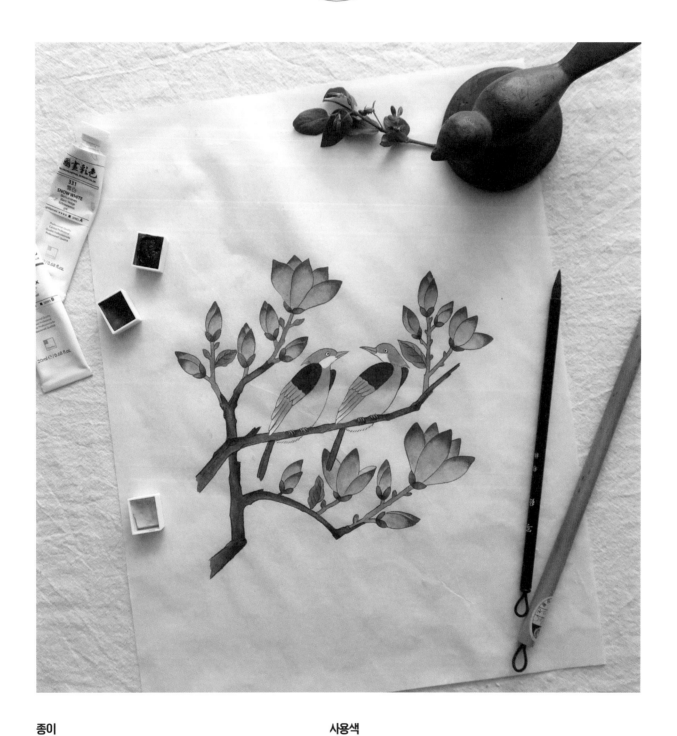

종이

아교반수를 한 순지

사용색

설백 황토 대자 선황 연지1 청자 백록 맹황 녹초 감 고동

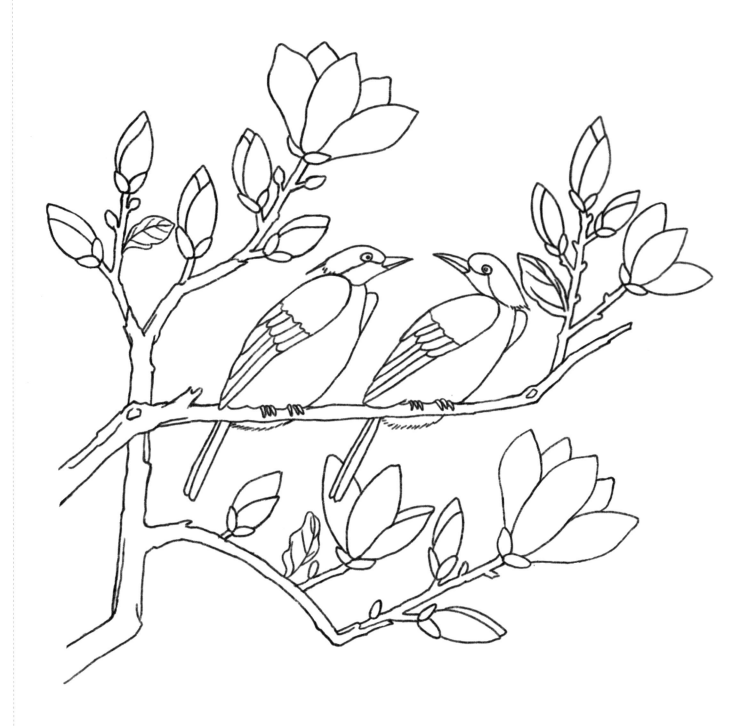

HOW TO PAINTING

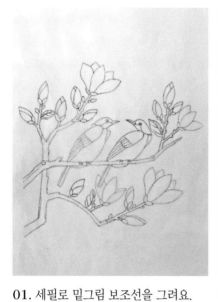

01. 세필로 밑그림 보조선을 그려요.

- 꽃잎, 새, 나뭇가지 대자
 잎사귀, 줄기 맹황

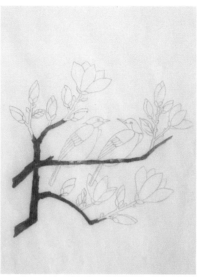

02. 나뭇가지를 칠해요.

- 황토+고동

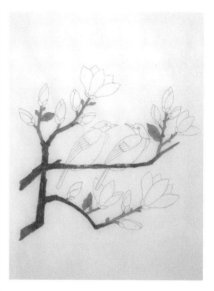

03. 연두색으로 잎사귀와 줄기를 칠해요.

- 맹황+황토+백록

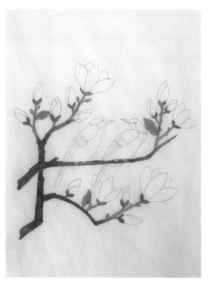

04. 카키색으로 목련 꽃받침을 칠해요.

- 맹황+황토+대자

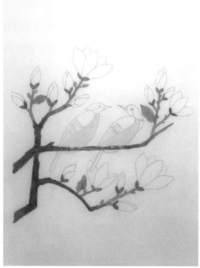

05. 산새의 배를 칠해요.

- 설백+황토

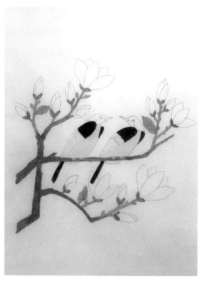

06. 산새의 깃털 일부와 꼬리깃털을
칠해요.

- 감

HOW TO PAINTING

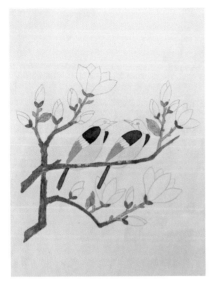

07. 산새의 깃털 일부를 칠해요.
- 감+설백

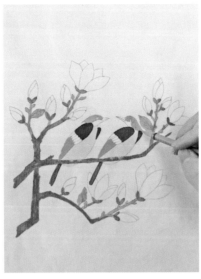

08. 산새의 머리를 칠해요.
- 백록+맹황

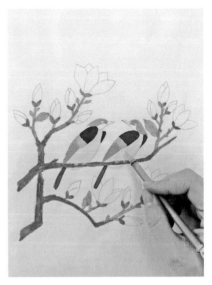

09. 산새의 깃털 중간 부분을 칠해요.
- 8번 색에 설백 추가

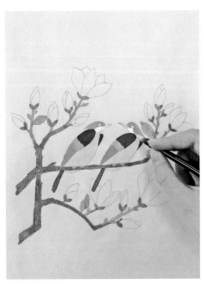

10. 흰색으로 얼굴과 눈을 칠해요.
- 설백

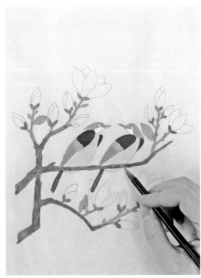

11. 황토색으로 부리와 발을 칠해요.
- 황토

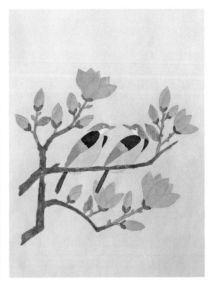

12. 연분홍색으로 꽃을 칠해요.
- 청자(소량)+연지1(소량)+설백

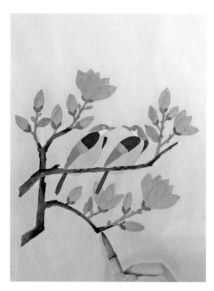

13. 나뭇가지의 진한 부분을 바림해요.

　•고동

14. 꽃받침 안쪽을 바림해요.

　•녹초+대자

15. 목련 봉우리를 바림해요.

　•녹초+맹황

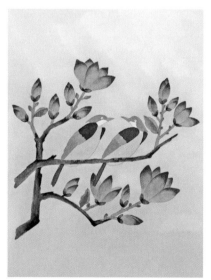

16. 꽃잎 끝부분을 바림해요.

　•청자+연지1+설백

　(12번보다 청자와 연지가 많이
　들어가요.)

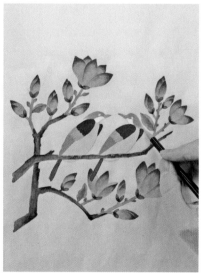

17. 노란색으로 산새의 머리와 깃털
　　중간 부분을 바림해요.

　•선황+설백

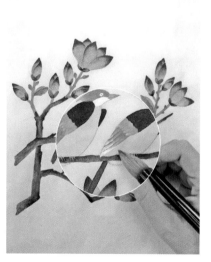

18. 흰색으로 산새의 깃털 끝부분을
　　바림해요.

　•설백

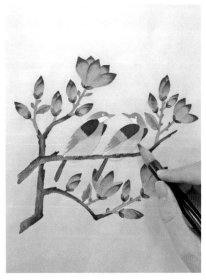

19. 하늘색으로 산새의 가슴을 바림해요.

• 감+설백

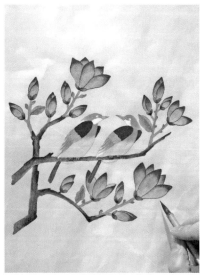

20. 세필로 꽃잎의 윤곽선을 그려요.

• 청자+연지1+설백

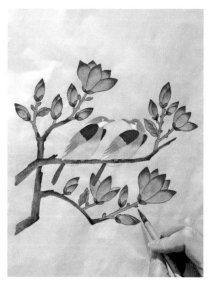

21. 세필로 줄기와 꽃받침의 윤곽선을 그려요.

• 녹초+황토

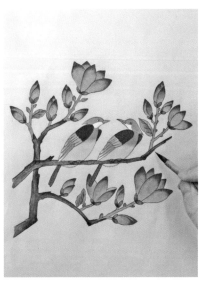

22. 세필로 산새와 나뭇가지 윤곽선을 그려요.

• 고동

▶ **완성**

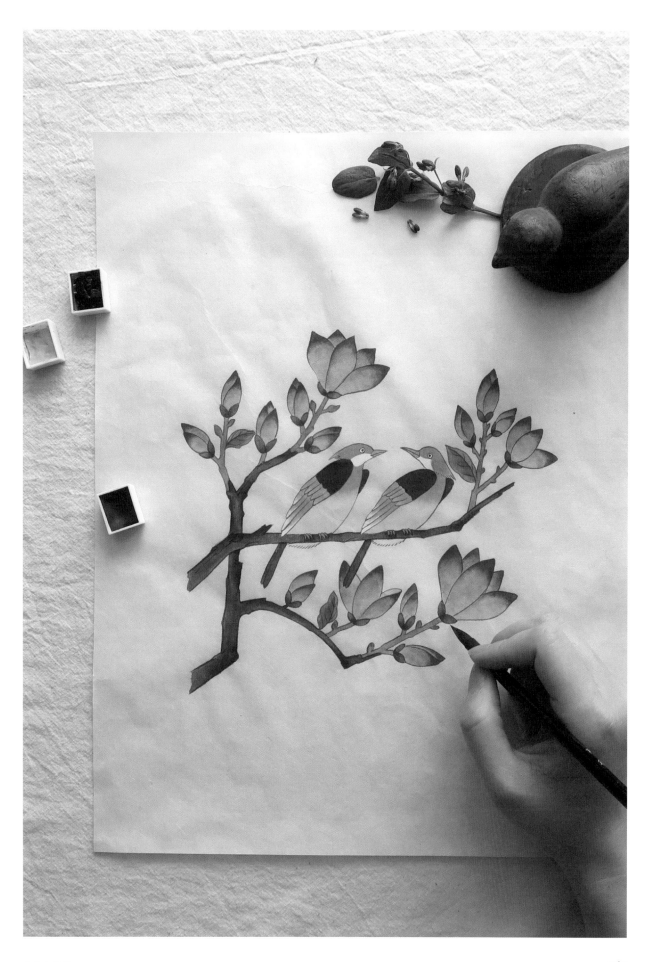

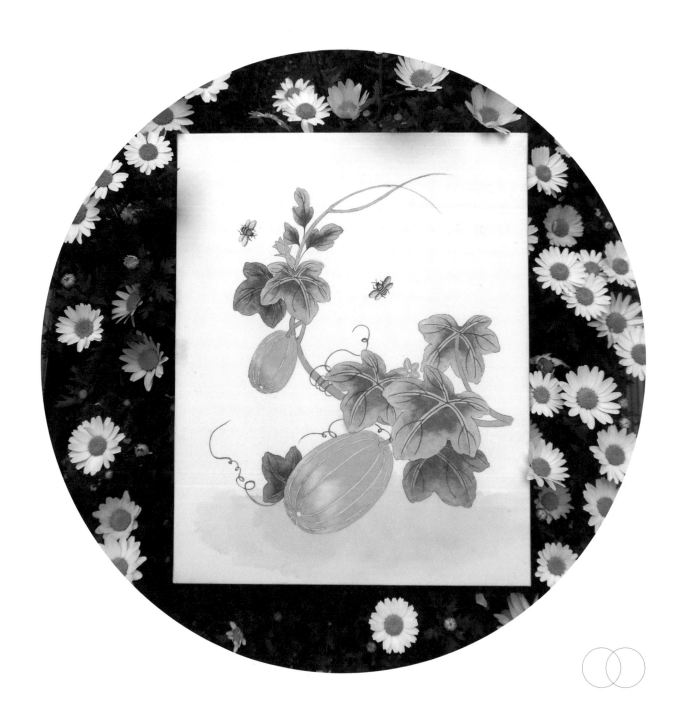

Chapter 3.
여름의 정원

초여름의 싱그러움을 한껏 머금은 수국부터

한여름의 뜨거운 태양 아래 열매를 맺는 가지와

참외, 포도까지 여름의 생명력을 가득 담은 식물과 열매를 그려볼게요.

곳곳에 등장하는 익살스러운 곤충의 모습은 그리는 동안 입가에 미소를 띠게 할 거예요.

수국과 나비

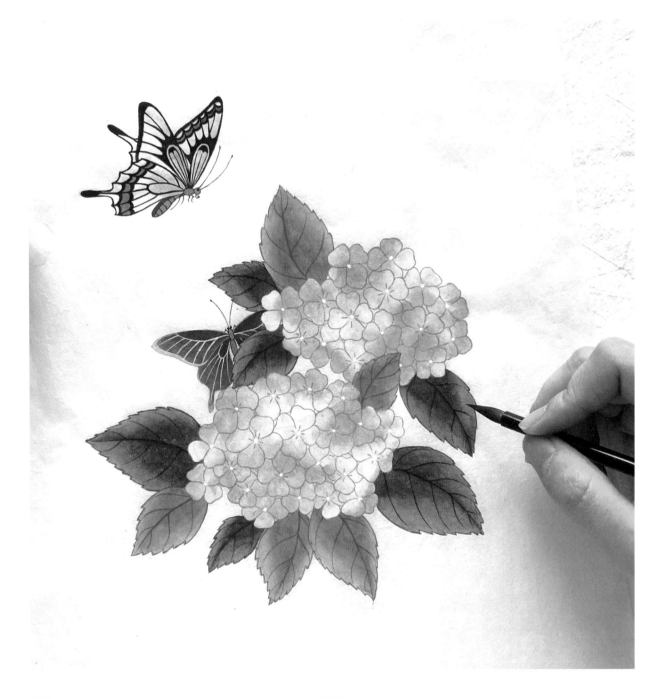

종이

아교반수를 한 순지

사용색

설백 황토 대자 선황 백록 맹황 녹초 청 청자 감 고동 흑

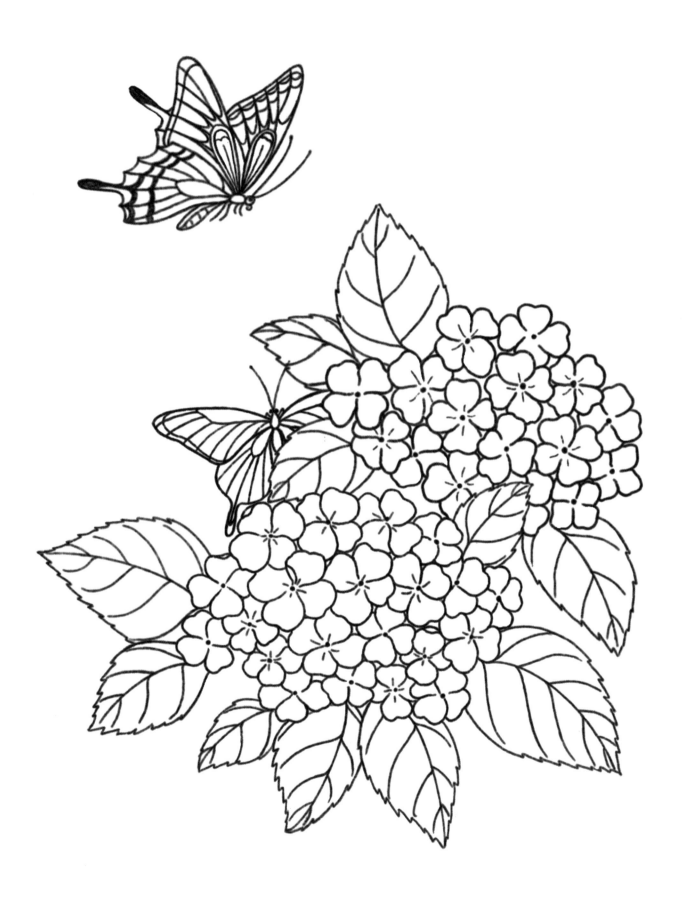

HOW TO PAINTING

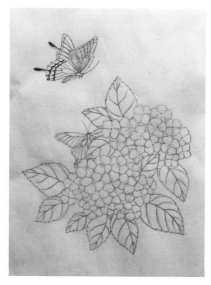

01. 세필로 밑그림 보조선을 그려요.

 • 잎사귀 맹황 꽃잎 청 나비 대자

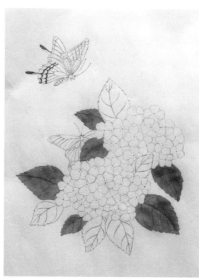

02. 녹색으로 잎사귀 일부를 칠해요.

 • 녹초+백록

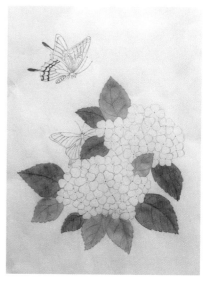

03. 연두색으로 나머지 잎사귀를
칠해요.

 • 백록+황토

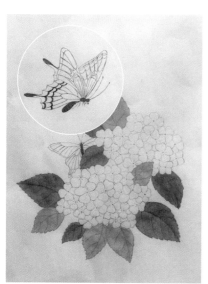

04. 나비의 몸통을 칠해요.

 • 고동+황토

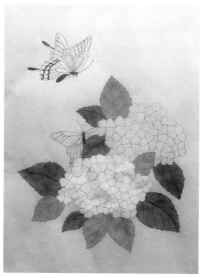

05. 흰색으로 앞쪽의 꽃잎을 칠해요.

 • 설백

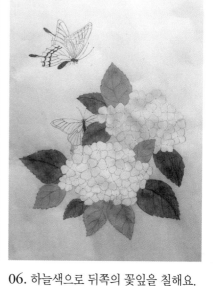

06. 하늘색으로 뒤쪽의 꽃잎을 칠해요.

 • 청+설백

수국과 나비

HOW TO PAINTING

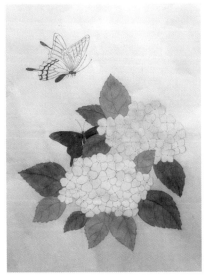

07. 푸른색으로 꽃 주변에 있는 나비
날개를 칠해요.

· 감+설백

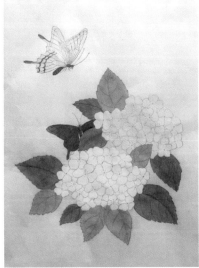

08. 연노랑색으로 위쪽의 나비 날개를
칠해요.

· 설백+선황

09. 남색으로 푸른 나비의 날개 안쪽을
바림해요.

· 감

10. 노랑색으로 호랑나비의 날개
안쪽을 바림해요.

· 선황+황토

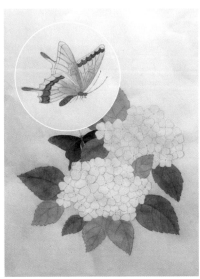

11. 푸른색으로 호랑나비의 무늬를
칠해요.

· 감+설백

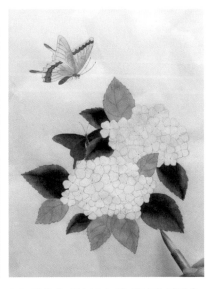

12. 짙은 녹색으로 녹색 잎사귀 안쪽을
바림해요.

· 녹초+청

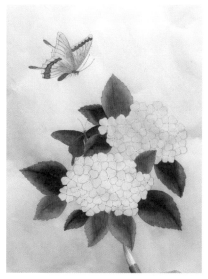

13. 올리브색으로 연두색 잎사귀
안쪽을 바림해요.

 • 황토+맹황

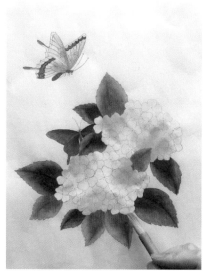

14. 꽃을 사진과 같이 부분적으로
바림해요.

 • 청+설백

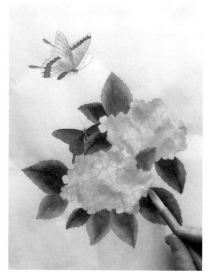

15. 꽃을 연보라색으로 사진과 같이
부분적으로 바림해요.

 • 청+설백+청자

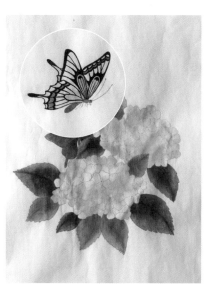

16. 검정색으로 호랑나비의 무늬와
눈을 그려요.

 • 흑

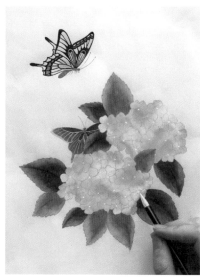

17. 푸른 나비의 무늬와 꽃의 수술을
그려요.

 • 설백

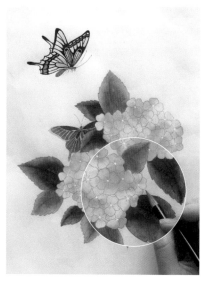

18. 세필로 꽃잎의 윤곽선을 그려요.

 • 청+설백

HOW TO PAINTING

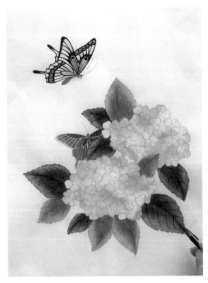

19. 세필로 짙은색 잎사귀의 잎맥과
 윤곽선을 그려요.

 • 녹초

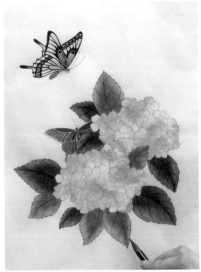

20. 세필로 나머지 잎사귀의 잎맥과
 윤곽선을 그려요.

 • 녹초+황토

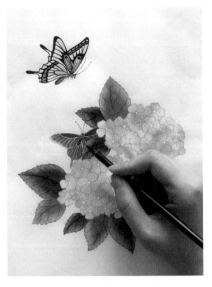

21. 세필로 나비 몸통의 윤곽선과
 더듬이를 그려요.

 • 고동

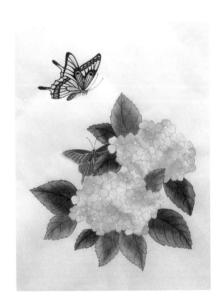

▶ 완성

수국과 나비

참외와 꿀벌

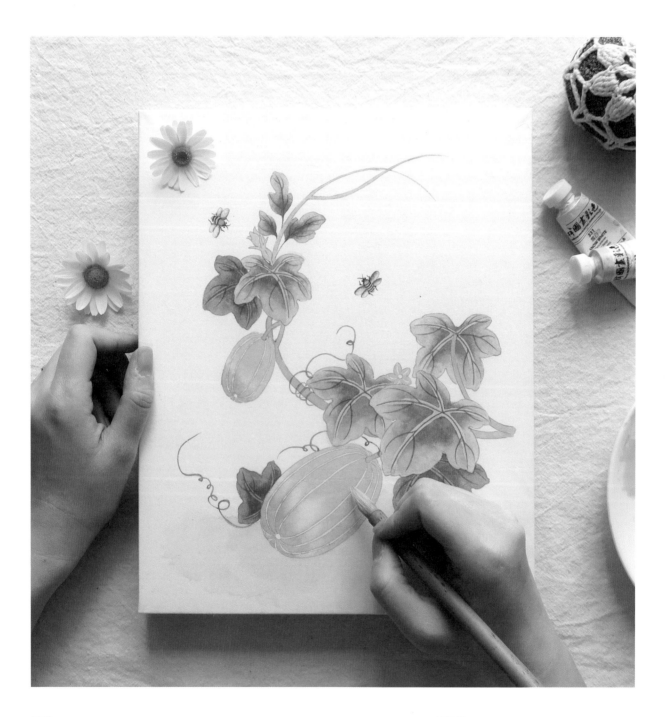

종이

아교반수를 한 순지

사용색

설백	황토	선황	백록	맹황	녹초	고동

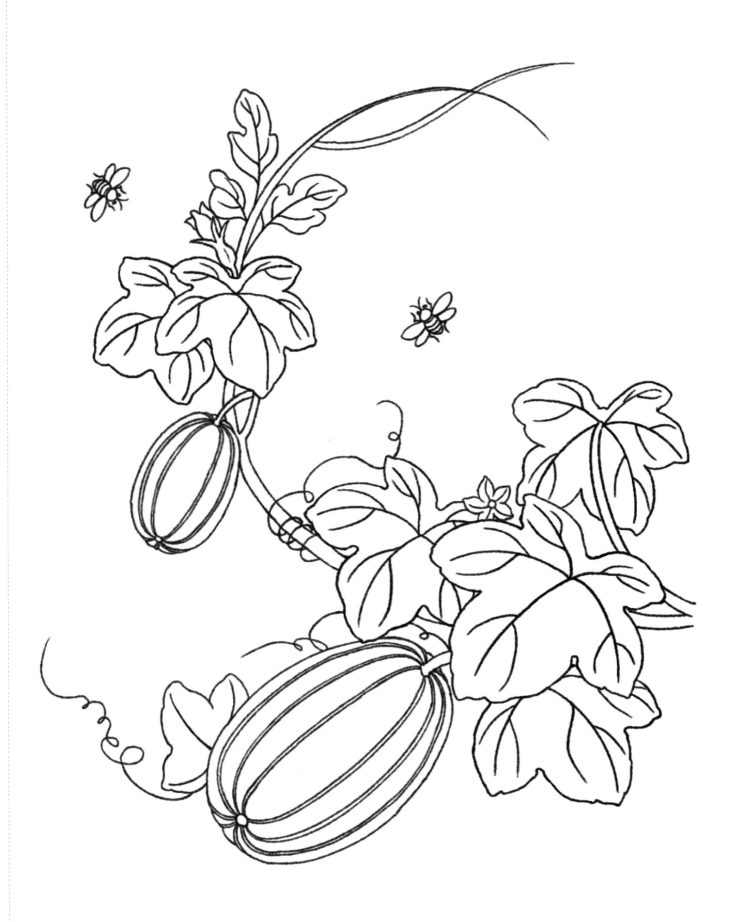

참외와 꿀벌

HOW TO PAINTING

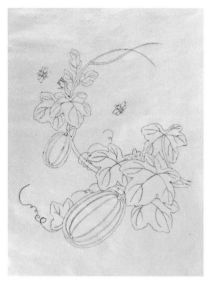

01. 세필로 밑그림 보조선을 그려요.

• 참외, 벌, 꽃 **황토** 줄기, 잎사귀 **맹황**

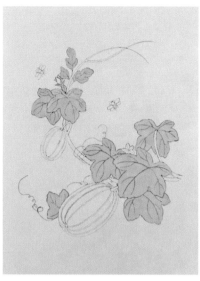

02. 옅은 녹색으로 잎사귀를 칠해요.

• 맹황+설백

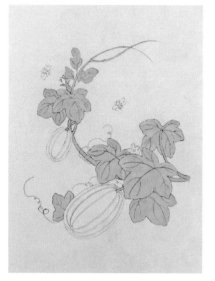

03. 연두색으로 줄기를 칠해요.

• 백록+황토

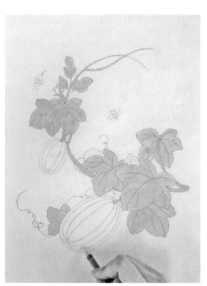

04. 연노랑색으로 참외를 칠해요.

• 선황+설백

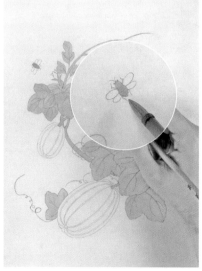

05. 꿀벌의 머리와 몸통을 칠해요.

• 황토

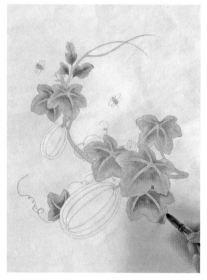

06. 짙은 녹색으로 참외 잎사귀 잎맥 주변을 바림해요.

• 녹초+백록

HOW TO PAINTING

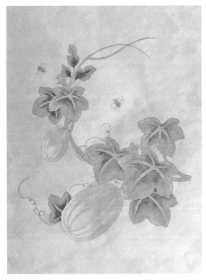

07. 노랑색으로 꽃을 칠한 뒤 참외의 위쪽을 바림해요.

- 선황+황토

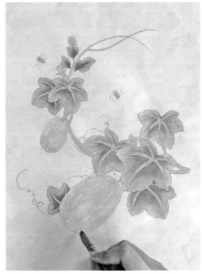

08. 연두색으로 참외의 아래쪽을 바림해요.

- 백록+황토

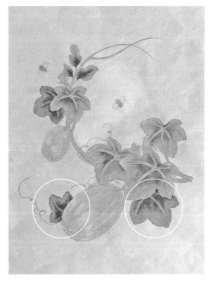

09. 표시된 잎사귀를 한 번씩 덧칠해요.

- 녹초+물(많이)

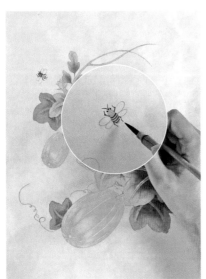

10. 벌 몸통의 무늬와 다리, 눈을 그려요.

- 고동

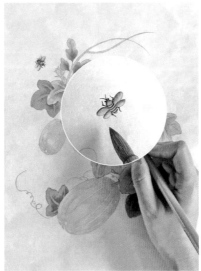

11. 벌의 날개 윗부분을 살짝 바림해요.

- 고동

12. 흰색으로 꽃의 중심과 참외 꼭지를 그려요.

- 설백

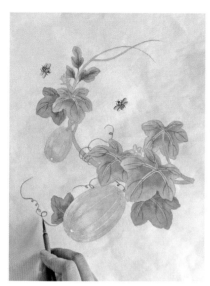 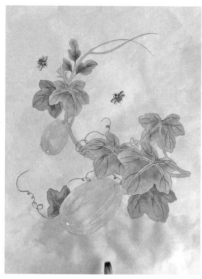 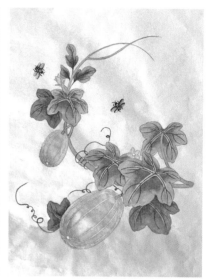

13. 세필로 잎사귀의 잎맥을 그린 뒤
넝쿨을 한 번 더 그려요.

 • 녹초+백록

14. 옅은 연두색을 참외 주변의 배경에
넓게 채색 후 바림해요.

 • 백록+황토+물(많이)

▶ **완성**

가지 밭의 개구리

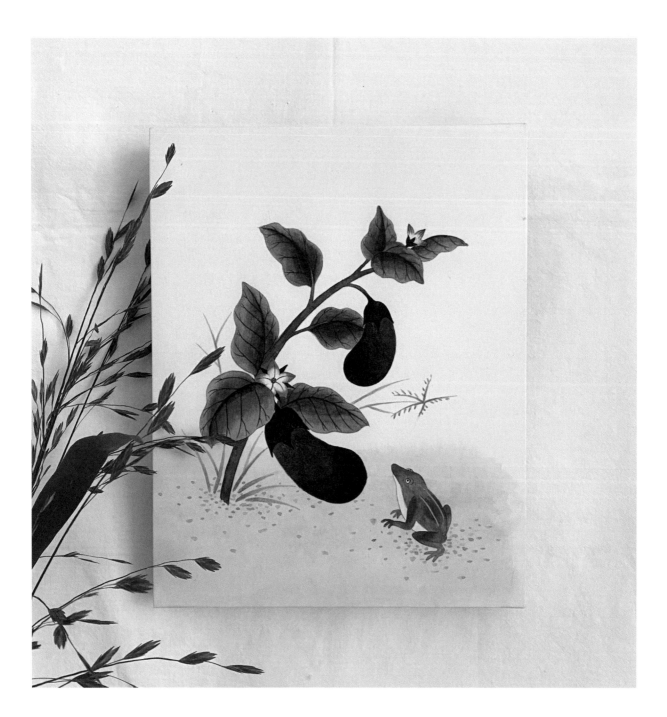

종이

아교반수를 한 순지

사용색

설백 황토 대자 양홍1 연지1 청자 백록 맹황 녹초 감 수감 고동

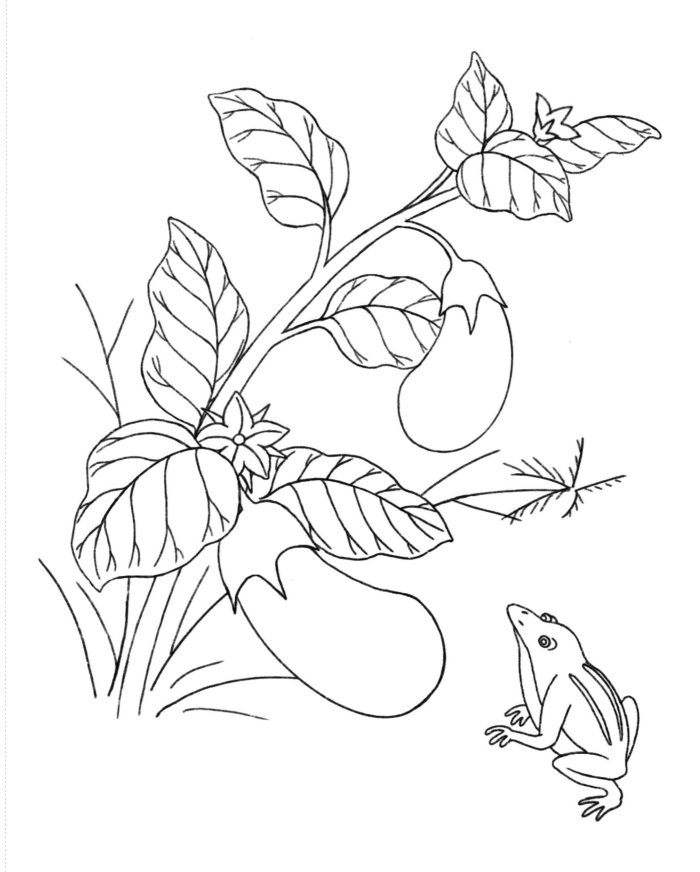

HOW TO PAINTING

01. 세필로 밑그림 보조선을 그려요.
2번까지 진행 후 밑그림을
분리해요.

　• 잎사귀, 개구리 맹황 가지, 꽃 대자

02. 배경의 풀들을 그려요.

　• 맹황+황토

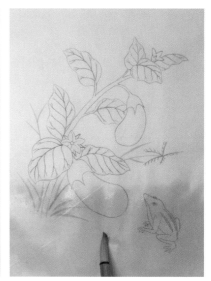

03. 완전히 마르면 바닥의 배경에
물을 살짝 칠한 뒤 자연스럽게 그라데
이션 되도록 연두색으로 칠해요.

　• 맹황+황토+물(많이)

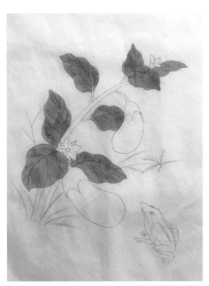

04. 녹색으로 잎사귀를 칠해요.

　• 맹황+황토

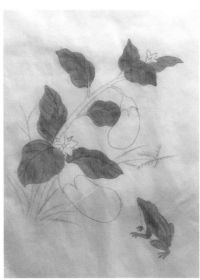

05. 개구리를 칠해요.

　• 녹초+설백

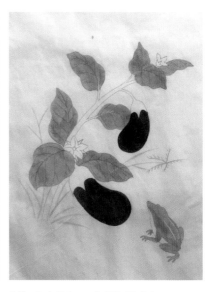

06. 보라색으로 가지를 칠해요.

　• 청자+양홍1

HOW TO PAINTING

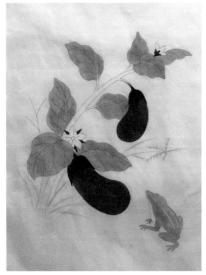

07. 짙은 보라색으로 가지 꼭지와 꽃받침을 칠해요.

　• 청자+양홍1+수감

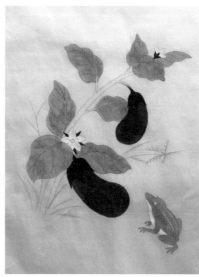

08. 흰색으로 개구리 배와 눈, 꽃을 칠해요.

　• 설백

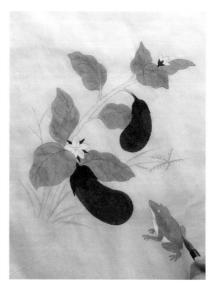

09. 개구리 무늬를 칠해요.

　• 황토

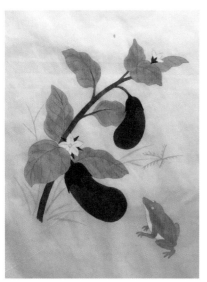

10. 가지 줄기를 칠해요.

　• 녹초+연지1+설백

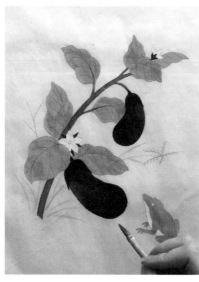

11. 짙은 자주색으로 가지의 끝부분을 바림해요.

　• 청자+대자

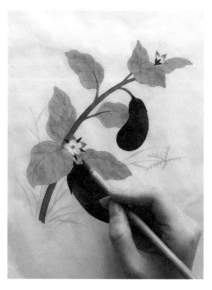

12. 꽃의 중앙을 칠한 뒤 꽃잎의 끝부분을 바림해요.

　• 청자+대자+설백

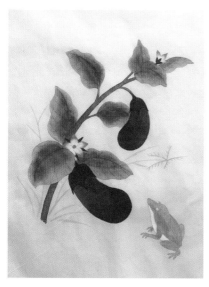

13. 녹색으로 잎사귀 안쪽을 바림해요.

　• 황토+감

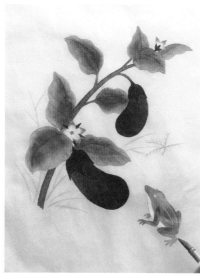

14. 개구리의 입과 앞다리와 뒷다리를
　　바림해요.

　• 녹초+백록

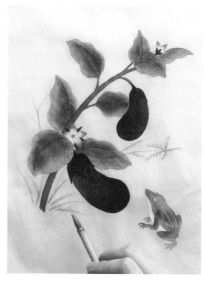

15. 배경의 풀을 부분적으로 바림해요.

　• 맹황+설백

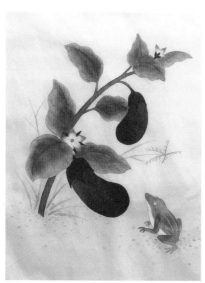

16. 바닥에 흐린 점들을 찍어요.

　• 맹황+설백+물

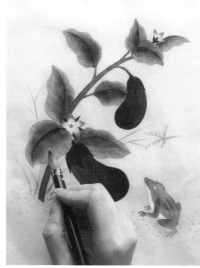

17. 짙은 자주색으로 잎사귀 중앙
　　부분을 바림해요.

　• 청자+대자

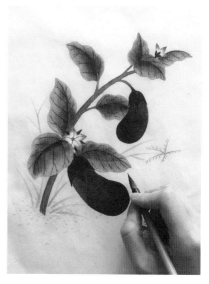

18. 세필로 잎사귀의 잎맥과 꽃의
　　윤곽선을 그려요.

　• 청자+대자

HOW TO PAINTING

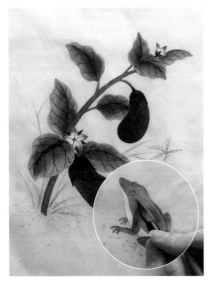 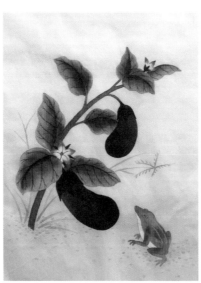

19. 세필로 개구리의 눈을 그려요.

• 고동

▶ **완성**

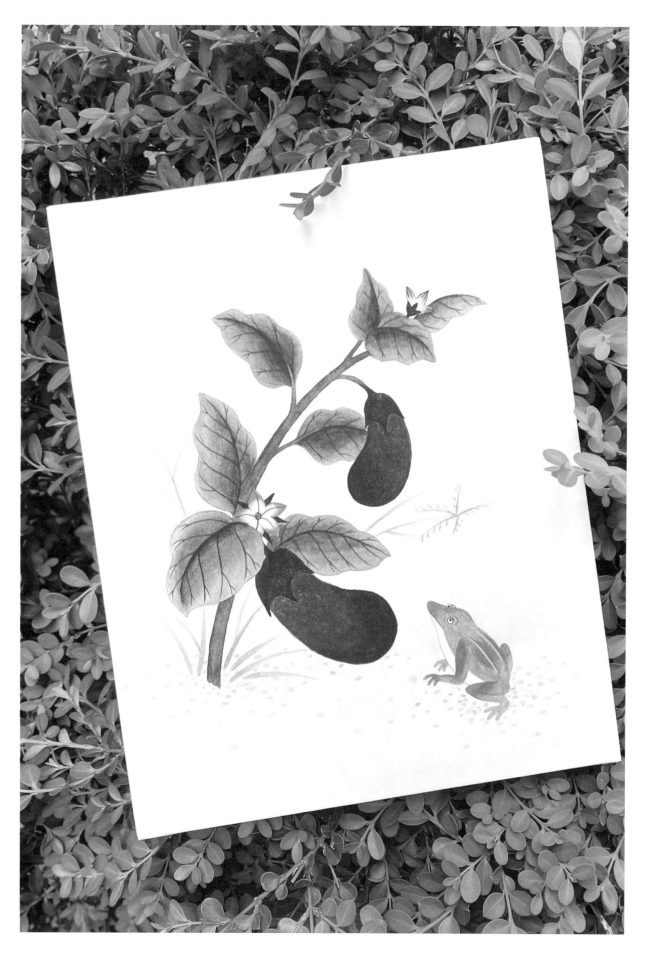

가지 밭의 개구리

오이와 메뚜기

종이

아교반수를 한 순지

사용색

설백　황토　대자　양홍1　연지1　백록　맹황　녹초

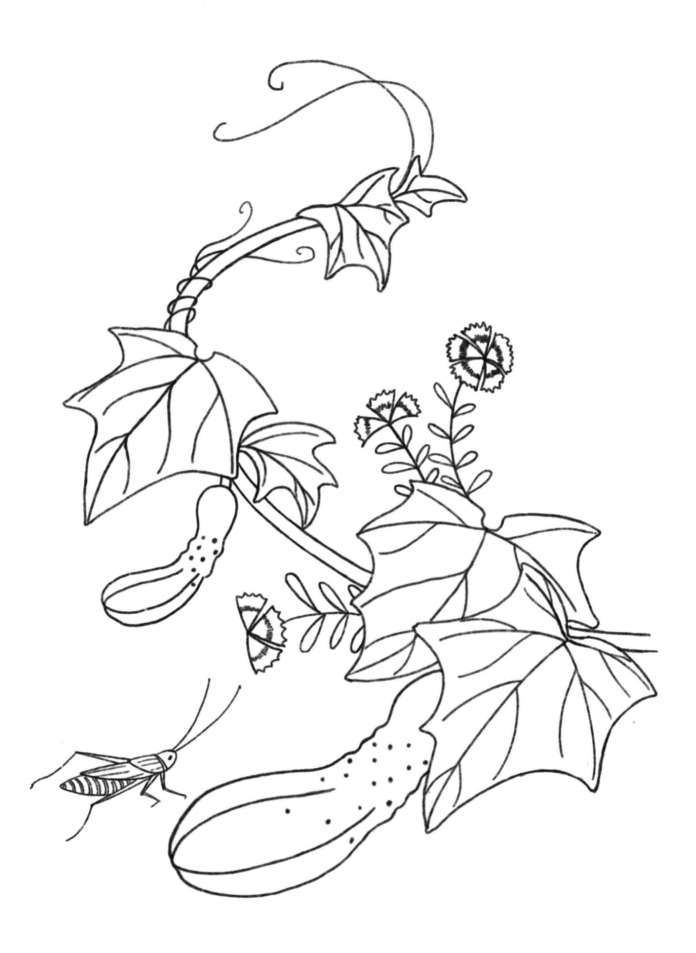

HOW TO PAINTING

01. 세필로 밑그림 보조선을 그려요.

- 오이, 메뚜기, 줄기, 잎사귀 **맹황**
 꽃잎 대자

02. 연두색으로 오이, 줄기, 메뚜기,
패랭이 꽃 잎사귀를 칠해요.

- 백록+황토

03. 녹색으로 오이 잎사귀를 칠해요.

- 녹초+맹황+설백

04. 빨강색으로 패랭이 꽃잎을 칠해요.

- 양홍1+황토

05. 황토색으로 메뚜기 배를 칠한 후
오이 끝부분을 바림해요.

- 황토

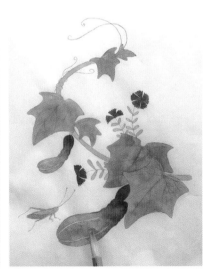

06. 오이 윗부분을 바림해요.

- 맹황

오이와 메뚜기

HOW TO PAINTING

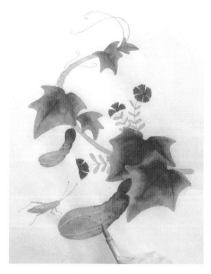

07. 오이 잎사귀를 바림한 후 오이에
점을 찍어요.

• 녹초+백록

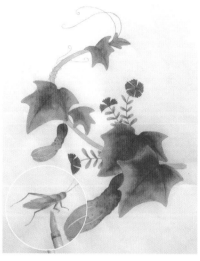

08. 패랭이 잎사귀 안쪽을 바림한 후
메뚜기의 몸통도 사진처럼
바림해요.

• 맹황+황토

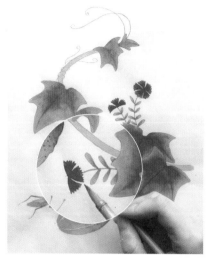

09. 패랭이 꽃잎 안쪽을 바림해요.

• 양홍1

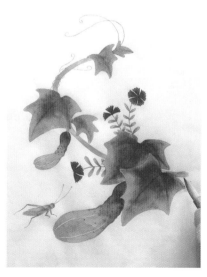

10. 오이 줄기를 부분적으로 바림해요.

• 맹황+황토

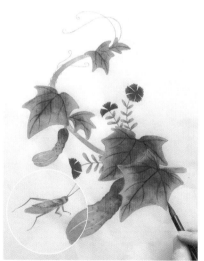

11. 세필로 오이 잎사귀의 잎맥과
메뚜기의 윤곽선, 무늬를 그려요.

• 녹초

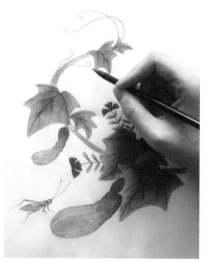

12. 세필로 오이 넝쿨을 그려요.

• 녹초+황토

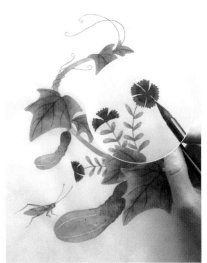

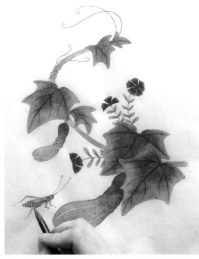

13. 세필로 패랭이 꽃잎의 무늬를
　　그려요.

　　• 연지1

14. 세필로 메뚜기 배의 무늬를 그려요.　▶ **완성**

　　• 연지1+황토

연꽃과 물총새

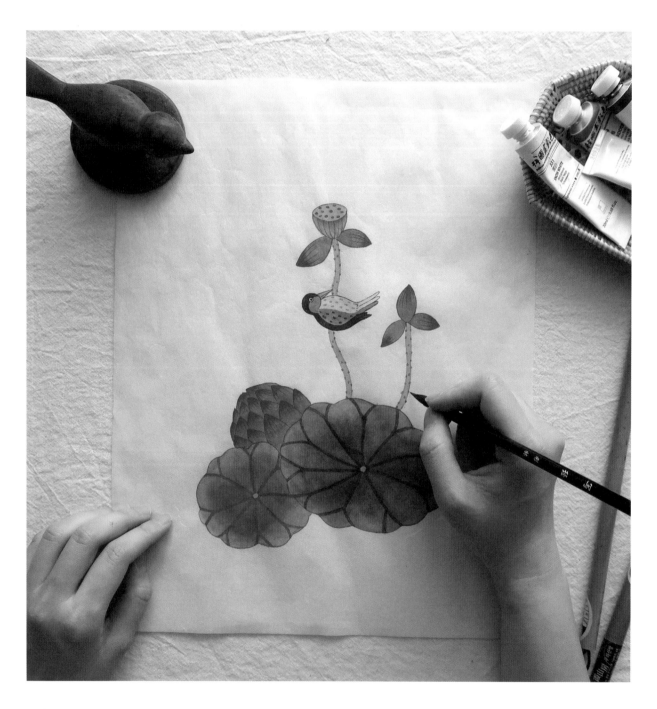

종이

아교반수를 한 순지

사용색

설백	황토	대자	주황	연지1	홍매	청자	백록	맹황	녹초	고동

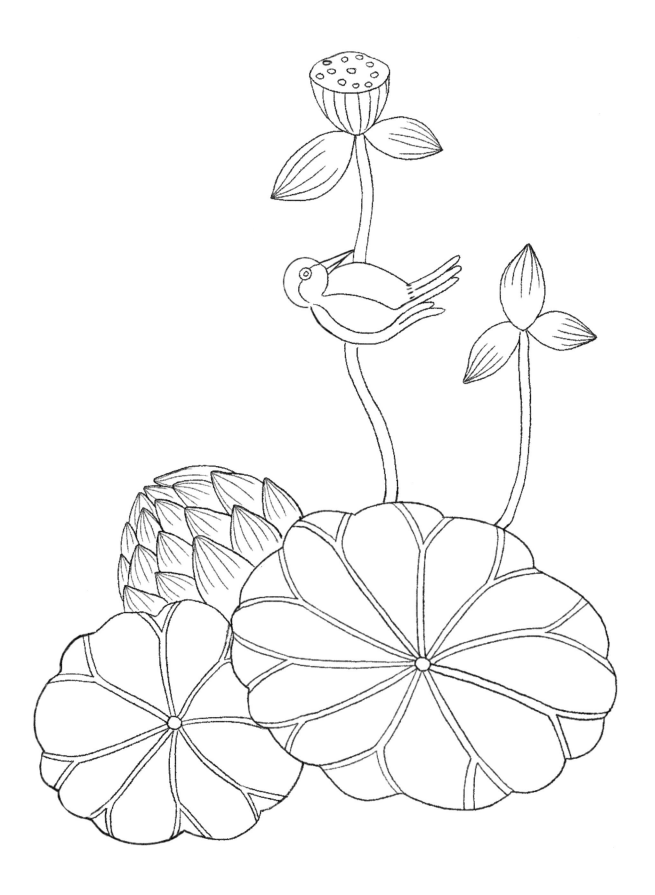

HOW TO PAINTING

01. 세필로 밑그림 보조선을 그려요.

• 연잎, 줄기, 연밥 **맹황**
 물총새, 꽃잎 **대자**

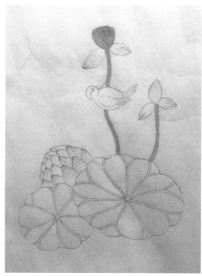

02. 줄기와 연밥을 칠해요.

• **맹황+황토**

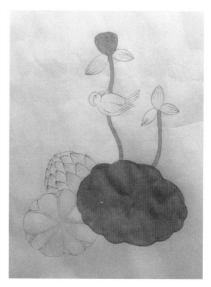

03. 오른쪽 연잎을 칠해요.

• **맹황+백록**

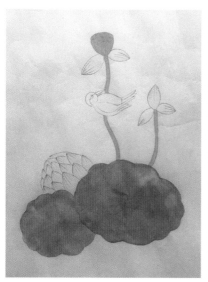

04. 올리브색으로 왼쪽 연잎을
 칠해요.

• **맹황+백록+대자**

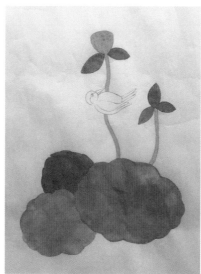

05. 다홍색으로 꽃잎을 칠해요.

• **홍매+주황+설백**

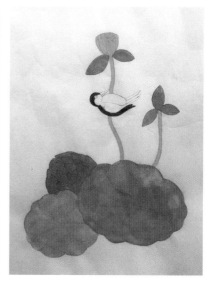

06. 짙은 보라색으로 물총새 머리와
 등을 칠해요.

• **청자+연지1**

HOW TO PAINTING

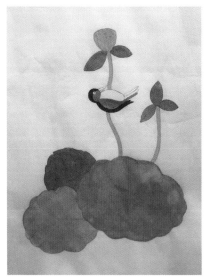

07. 연보라색으로 물총새 얼굴과
 날개를 칠해요.

 • 청자+연지1+설백

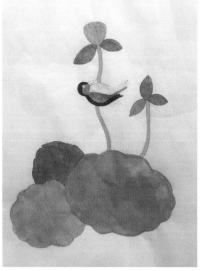

08. 상아색으로 물총새의 배를 칠해요.

 • 황토+설백

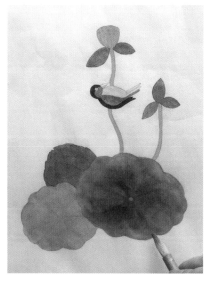

09. 짙은 녹색으로 오른쪽 연잎을
 바림해요.

 • 녹초+맹황

10. 나머지 연잎과 연밥을 바림해요.

 • 녹초+맹황+대자

11. 붉은색으로 물총새 몸통의 무늬를
 그린 후 꽃잎의 끝부분을
 바림해요.

 • 홍매+황토(소량)

12. 물총새의 부리를 칠해요.

 • 황토

13. 녹색으로 연밥과 줄기에 점을
 찍은 후 오른쪽 연잎의 잎맥을
 칠해요.

 • 녹초

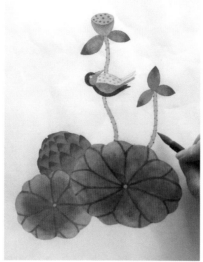

14. 갈색으로 연밥과 줄기에 점을
 찍은 후 왼쪽 연잎의 잎맥을
 칠해요.

 • 대자

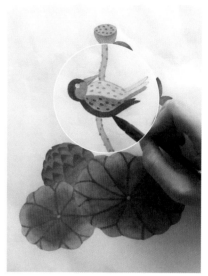

15. 자주색으로 물총새 날개의 무늬를
 그려요.

 • 연지1

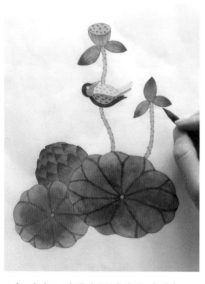

16. 세필로 연잎과 꽃잎의 윤곽선을
 그려요.

 • 연잎 녹초+황토 꽃잎 홍매+황토

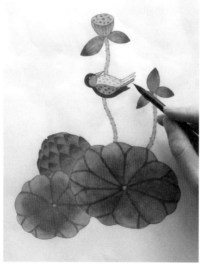

17. 세필로 물총새의 눈과 윤곽선을
 그려요.

 • 고동

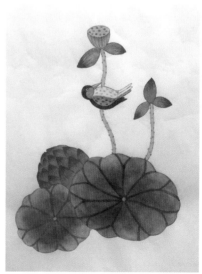

▶ 완성

포도와 다람쥐

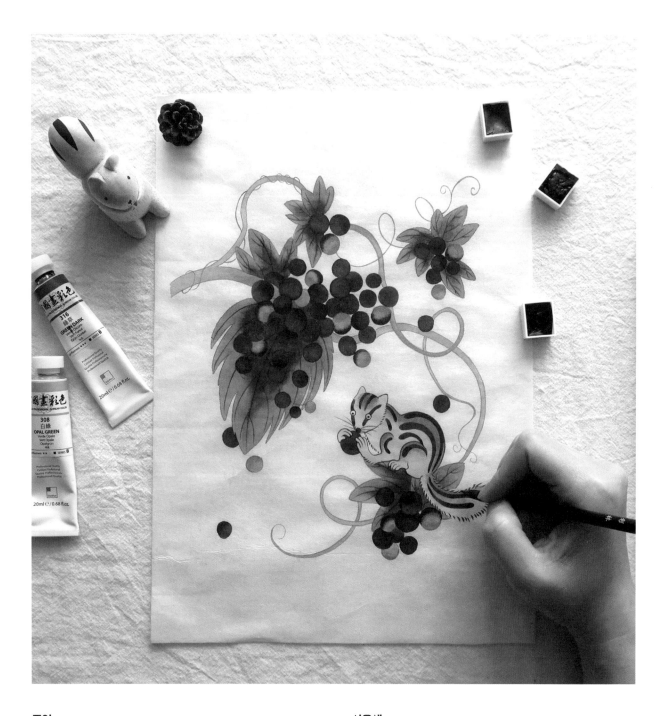

종이

아교반수를 한 순지

사용색

설백　황토　대자　양홍1　청자　백록　맹황　녹초　감　고동

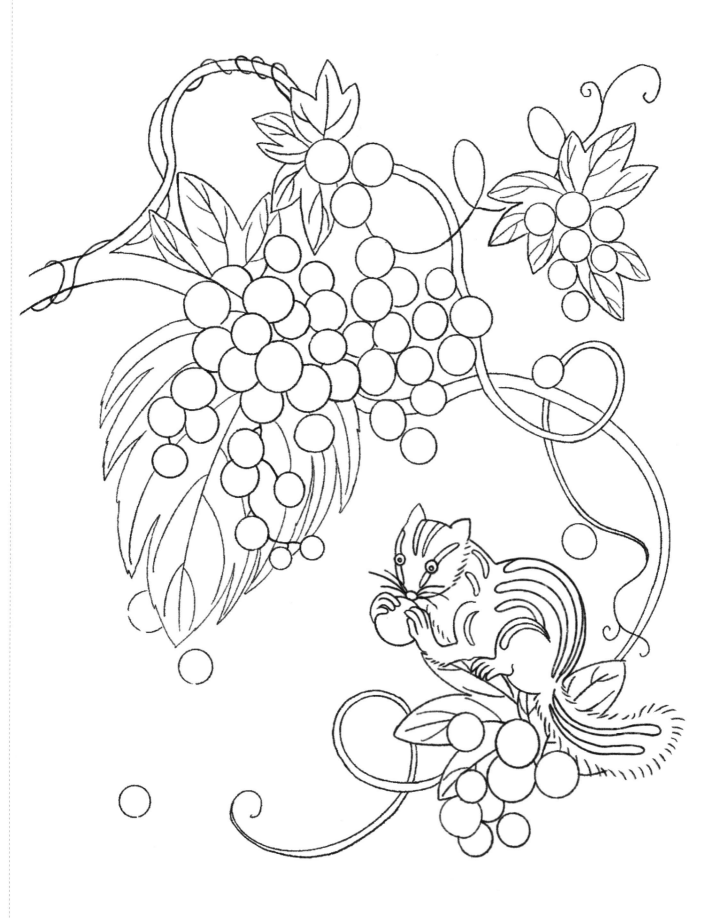

HOW TO PAINTING

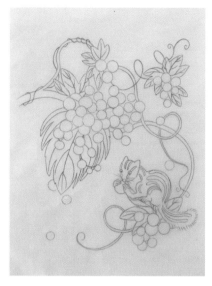

01. 세필로 밑그림 보조선을 그려요.

- 다람쥐, 포도알 대자
 잎사귀, 줄기 맹황

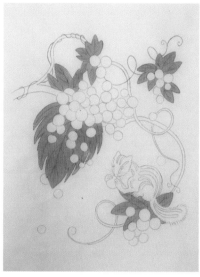

02. 녹색으로 잎사귀를 칠해요.

- 맹황+황토

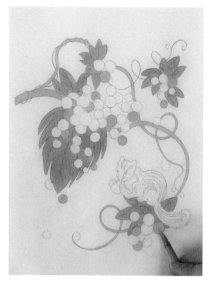

03. 연두색으로 줄기와 포도알 일부를 칠해요.

- 백록+황토

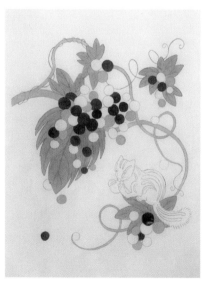

04. 보라색으로 포도알 일부를 칠해요.

- 청자+대자

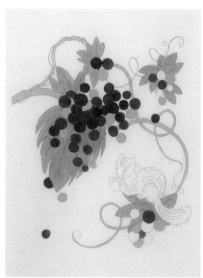

05. 자주색으로 포도알 일부를 칠해요

- 청자+양홍1

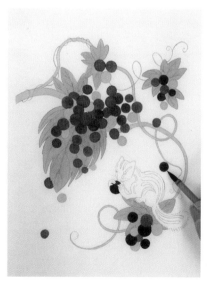

06. 청보라색으로 나머지 포도알을 칠해요.

- 청자+감

HOW TO PAINTING

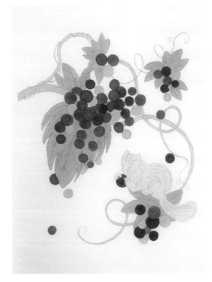

07. 눈과 코를 제외하고 다람쥐를
 칠해요.

 • 황토+설백

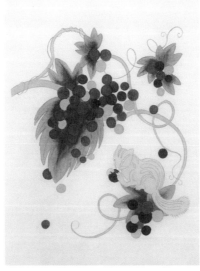

08. 짙은 녹색으로 잎사귀를 바림해요.

 • 녹초

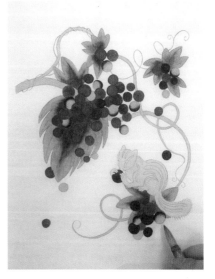

09. 3번 과정에서 칠했던 연두색
 포도알을 자주색으로 바림해요.
 덜 익은 색감의 포도알을 표현하기
 위해 일부는 바림하지 않아요.

 • 청자+양홍1

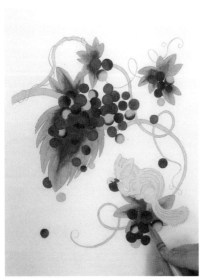

10. 4번 과정에서 칠했던 보라색
 포도알을 바림해요.

 • 청자

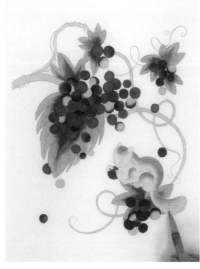

11. 다람쥐의 머리와 몸통, 다리,
 꼬리를 바림해요.

 • 황토+고동

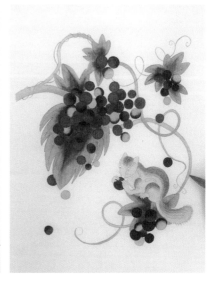

12. 황토색으로 줄기를 부분적으로
 바림해요.

 • 황토

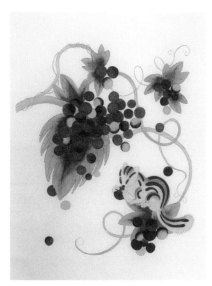

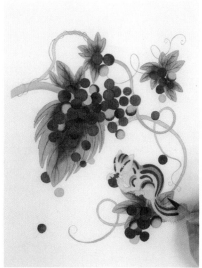

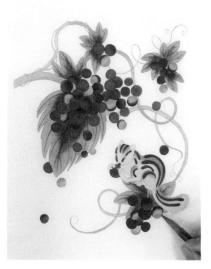

13. 고동색으로 다람쥐의 눈동자와 코, 무늬를 칠해요.

　• 고동

14. 세필로 잎사귀의 잎맥을 그려요.

　• 녹초

15. 3번의 연두색 포도알을 녹색으로 바림해요.

　• 백록+맹황

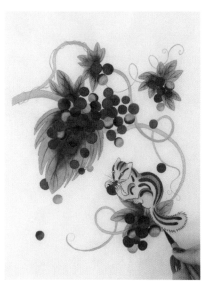

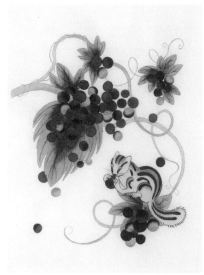

16. 세필로 다람쥐의 윤곽선을 그려요.

　• 고동

▶ **완성**

Chapter 4.
가을의 정원

어느새 잎사귀가 형형색색으로 물들며,
동물도 다가올 다음 계절을 위해 바삐 움직이는 가을이에요.
다복과 풍요를 상징하는 석류와 바삐 움직이며 식량을 비축하는 다람쥐,
그리고 국화 꽃밭에서 여유를 즐기는 고양이도 함께 그려볼까요?
동물을 그릴 때는 그리는 사람을 닮아간다는 재미있는 이야기가 있어요.
같은 소재를 그리더라도 어느새 나를 닮은 나만의 그림을 완성하게 될 거예요!

단풍과 청솔모

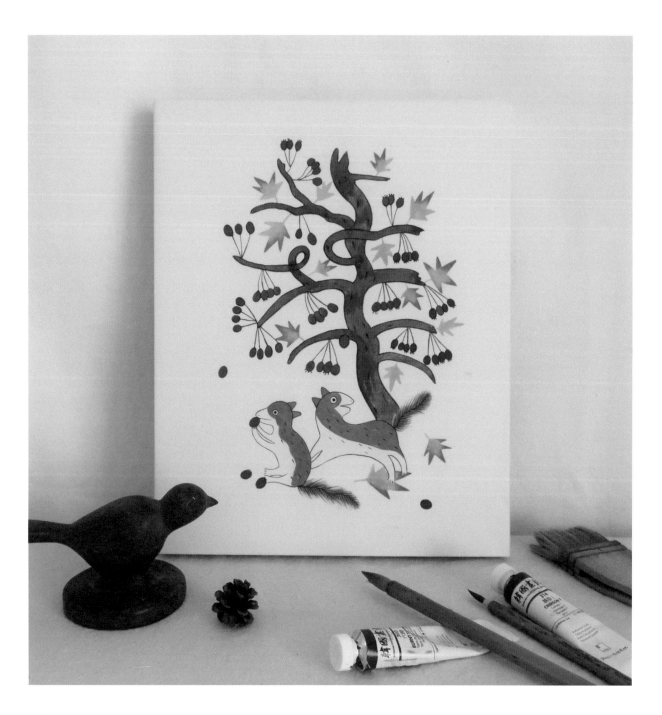

종이

아교반수를 한 순지

사용색

설백 황토 선황 대자 주홍 연지1 고동

Chapter 4. 가을의 정원

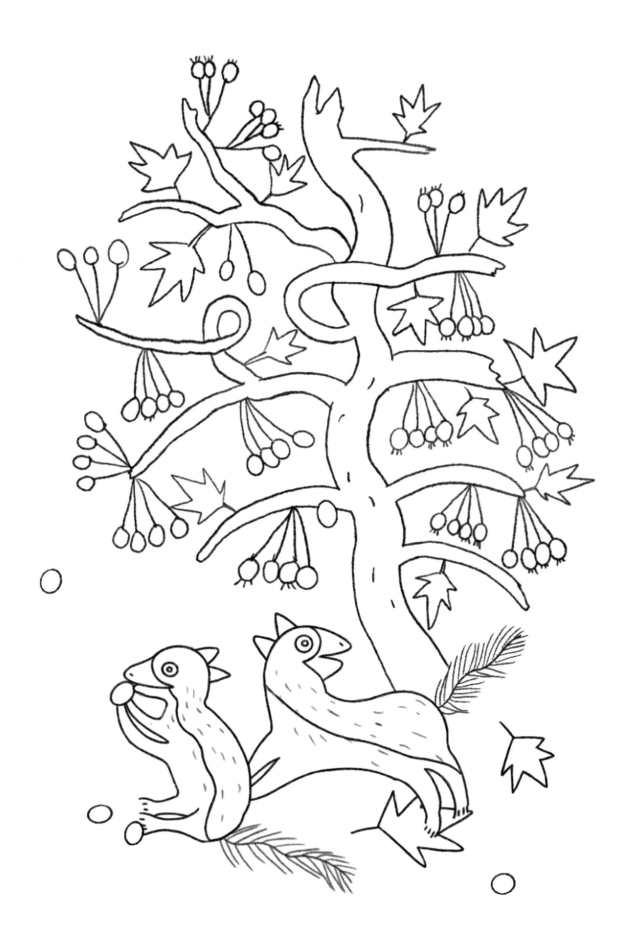

HOW TO PAINTING

01. 세필로 단풍잎을 제외한밑그림
 보조선을 그려요. 2번 과정까지
 진행 후 밑그림을 분리해요.

 • 대자

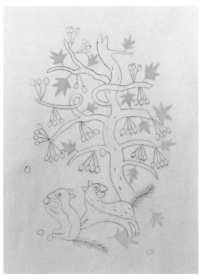

02. 순지에 비치는 밑그림을 따라
 단풍잎을 칠해요.

 • 선황+황토

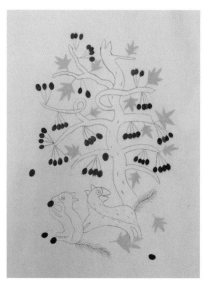

03. 자주색으로 단풍나무 열매를
 칠해요.

 • 연지1

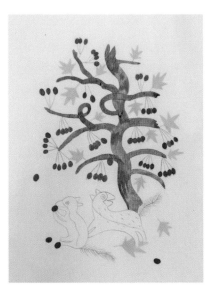

04. 단풍나무를 칠해요.

 • 고동+황토

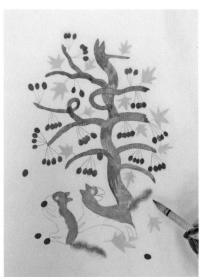

05. 청솔모의 몸통을 칠하고 꼬리
 부분은 채색 후 바림해요.

 • 황토+대자

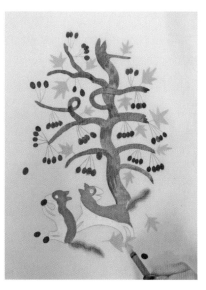

06. 하얀색으로 청솔모의 주둥이, 배,
 다리를 칠해요.

 • 설백

HOW TO PAINTING

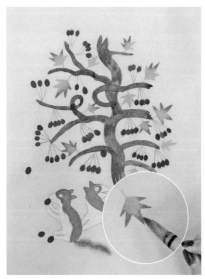

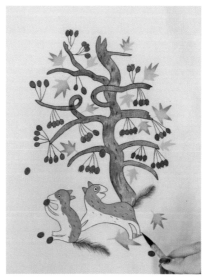

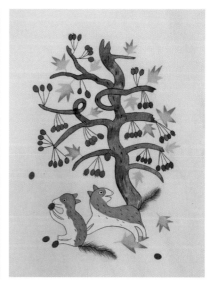

07. 주홍색으로 단풍잎 끝부분을
바림해요.

• 황토+주홍

08. 세필로 단풍잎을 제외한 모든
윤곽선을 그려요.

• 고동

▶ **완성**

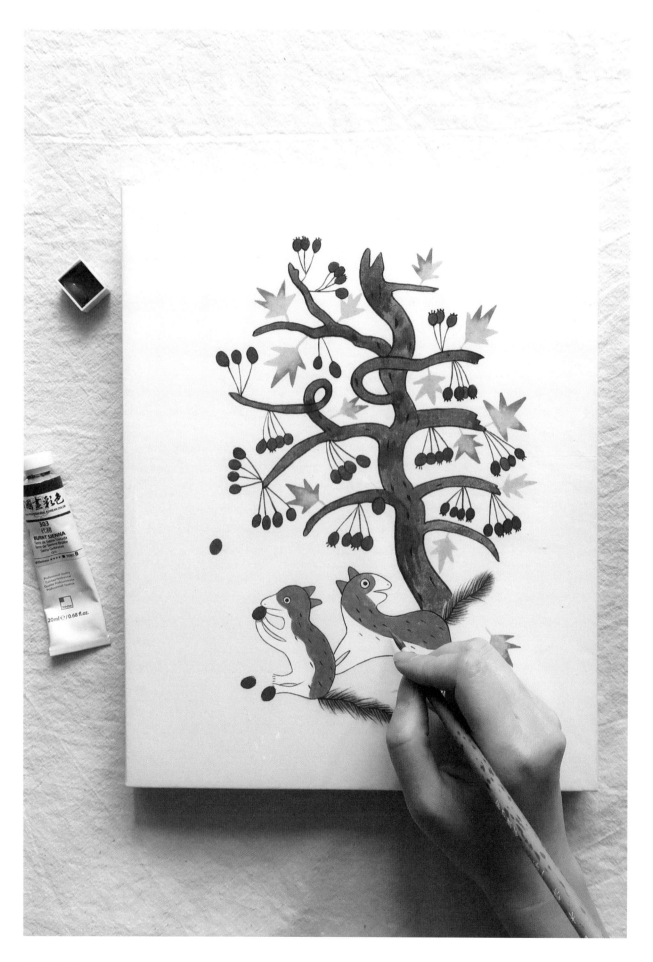

석류와 산새

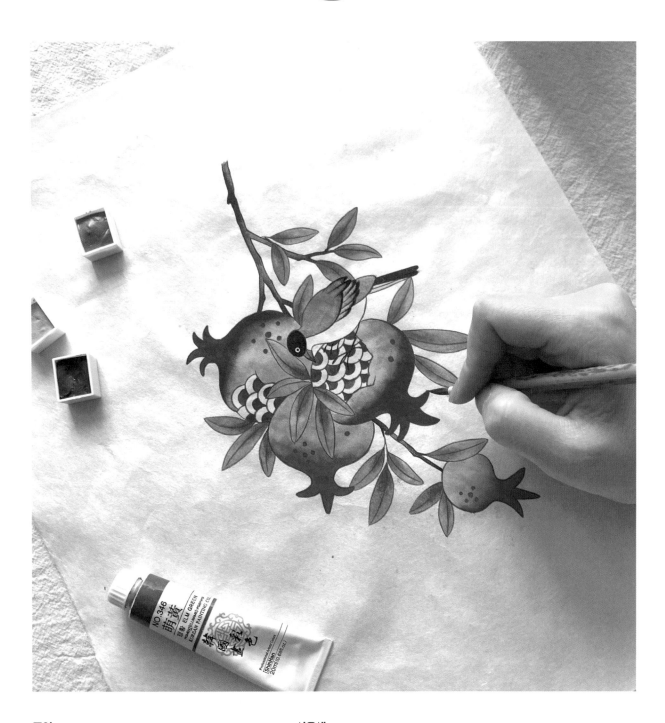

종이

아교반수를 한 순지

사용색

설백 황토 대자 주황 주홍 양홍1 백록 맹황 녹초 감 수감 고동

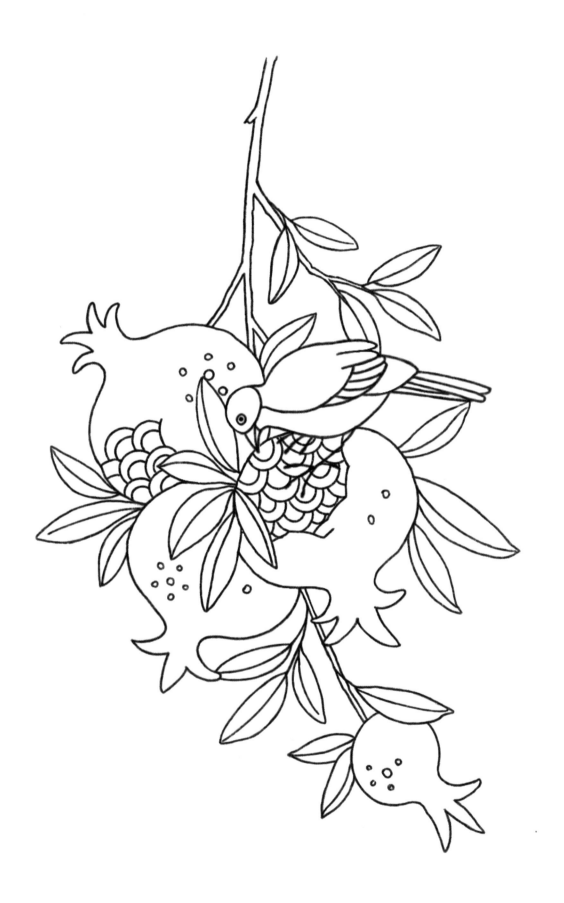

HOW TO PAINTING

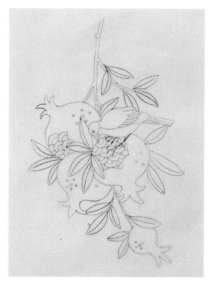

01. 세필로 밑그림 보조선을 그려요.

- 석류, 산새, 가지 대자 잎사귀 맹황

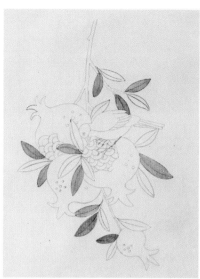

02. 연두색으로 잎사귀를 칠해요.

- 맹황+황토

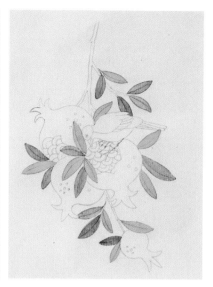

03. 연한 연두색으로 나머지 잎사귀를 칠해요.

- 맹황+황토+설백

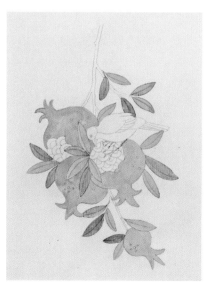

04. 주황색으로 석류를 칠해요.

- 주황+황토+설백

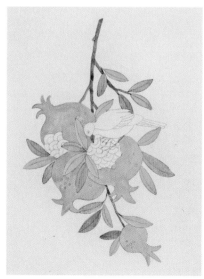

05. 산새의 부리와 가지를 칠해요.

- 황토+고동

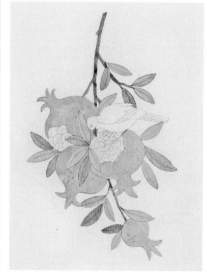

06. 연분홍색으로 석류 씨앗을 칠해요.

- 설백+주홍

석류와 산새

HOW TO PAINTING

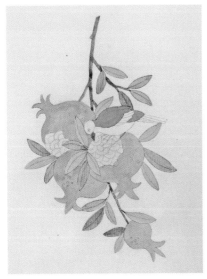

07. 청색으로 산새의 날개 일부를
칠해요.

• 백록+감

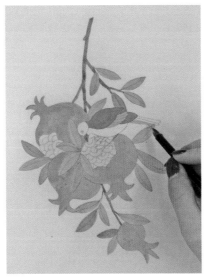

08. 날개와 꼬리깃털 일부를 칠해요.

• 백록+감+설백

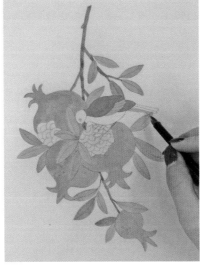

09. 새의 배를 칠해요.

• 황토+설백

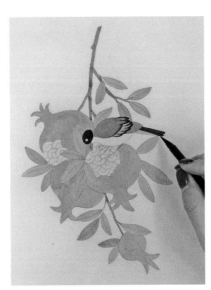

10. 짙은 남색으로 머리와 나머지
꼬리깃털을 칠한 후 날개 끝
부분을 바림해요.

• 수감

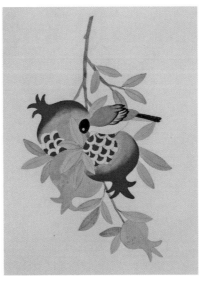

11. 붉은색으로 석류 씨앗을 칠한 후
석류 꼭지를 바림해요.

• 양홍1+설백(소량)

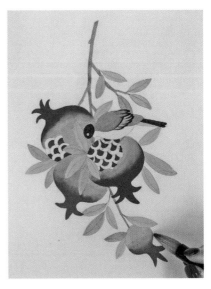

12. 주홍색으로 나머지 석류 꼭지를
바림해요.

• 양홍1+황토(소량)

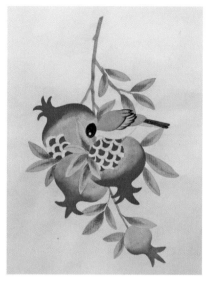

13. 녹색으로 잎사귀 안쪽을 바림해요.

• 녹초+설백

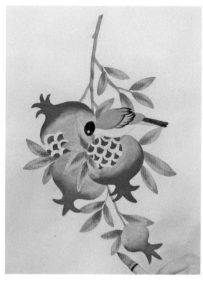

14. 황토색으로 잎사귀 밑부분을 바림해요.

• 황토

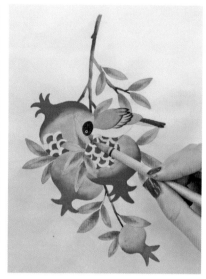

15. 고동색으로 새의 부리와 가지를 부분적으로 바림해요. 새의 눈동자는 동그랗게 점을 찍어요.

• 고동

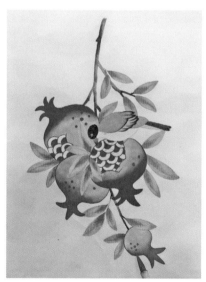

16. 세필로 석류의 윤곽선을 그린 후 표면의 무늬를 칠해요.

• 양홍1+황토(소량)

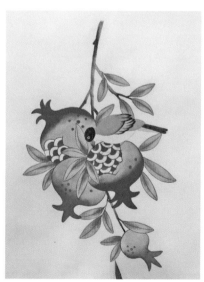

17. 세필로 잎사귀의 잎맥과 윤곽선을 그려요.

• 녹초+황토

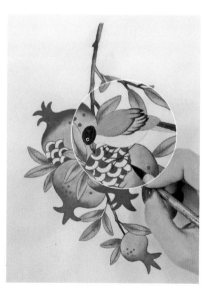

18. 세필로 가지와 새의 부리의 윤곽선, 다리를 그려요.

• 고동

HOW TO PAINTING

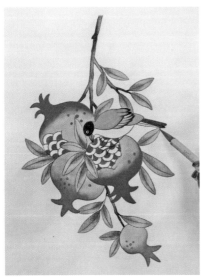

19. 세필로 새의 몸통과 깃털의
　　윤곽선을 그려요.

　• 수감+설백

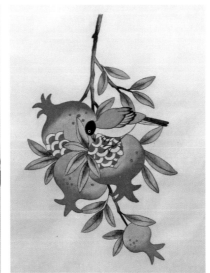

▶ **완성**

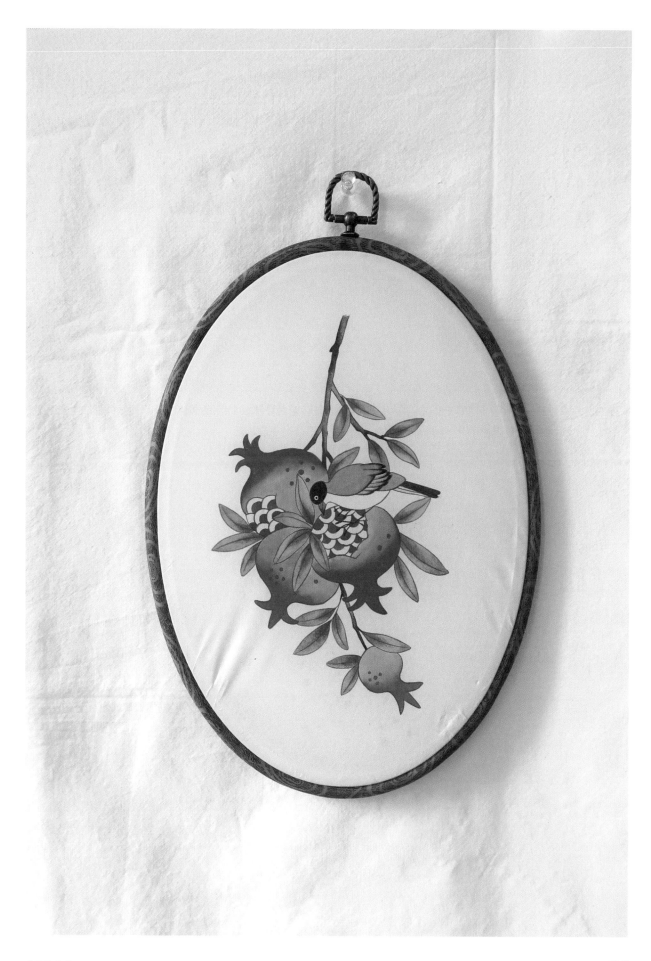

석류와 산새

꽈리와 고추잠자리

종이

아교반수를 한 순지

사용색

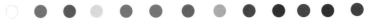

설백 황토 대자 선황 주황 주홍 양홍1 백록 맹황 녹초 청 수감 고동

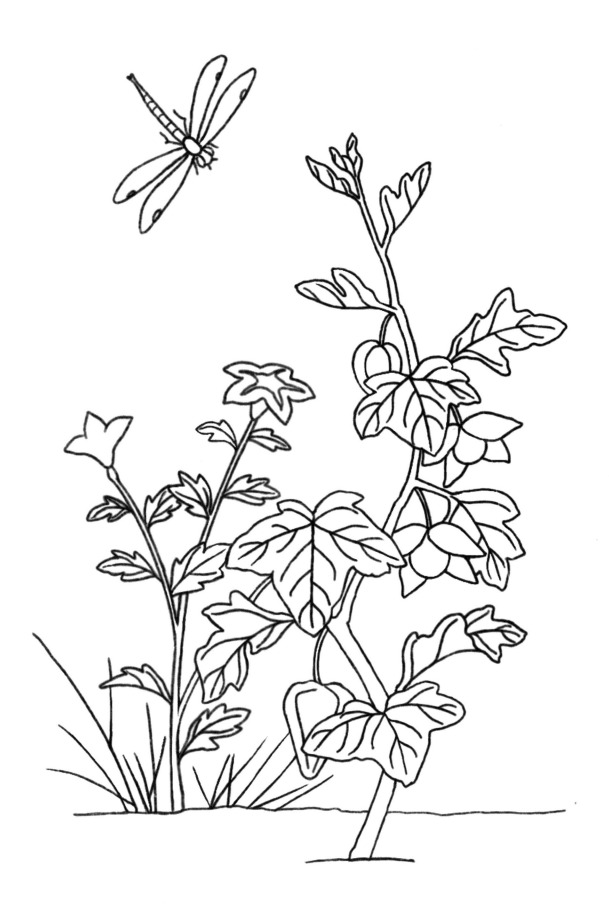

HOW TO PAINTING

01. 세필로 밑그림 보조선을 그려요.
2번까지 진행 후 밑그림을
분리해요.

 • 잎사귀, 줄기 맹황 잠자리, 꽈리 대자

02. 배경의 풀을 연하게 그려요.

 • 맹황+황토+물(많이)

03. 완전히 마르면 바닥의 배경을 칠해요.
외곽 부분이 그라데이션 될 수 있도록
바림해요.

 • 수감(소량)+황토+물(많이)

04. 녹색으로 꽈리의 잎사귀와 줄기를
칠해요.

 • 맹황+황토

05. 연두색으로 나팔꽃 잎사귀와
줄기를 칠해요.

 • 백록+황토

06. 주황색으로 꽈리를 칠해요.

 • 주황+황토

꽈리와 고추잠자리

HOW TO PAINTING

07. 적갈색으로 고추잠자리를 칠해요.

• 대자+양홍1

08. 흰색으로 꽃의 일부를 칠해요.

• 설백

09. 주홍색으로 꽈리 열매를 칠한 후
껍질을 바림해요.

• 주홍+황토

10. 붉은색으로 고추잠자리의 몸통과
날개, 꽈리 열매를 바림해요.

• 양홍1+황토

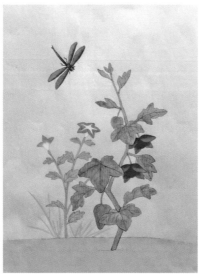

11. 나팔꽃을 칠한 후 왼쪽의 나팔꽃은
끝부분을 바림해요.

• 청+설백

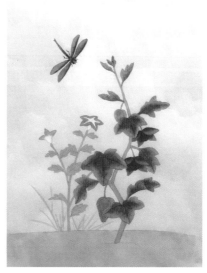

12. 꽈리 잎사귀를 바림해요.

• 녹초+맹황

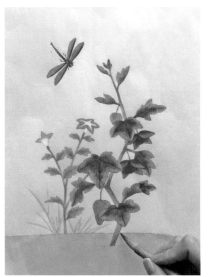

13. 나팔꽃 잎사귀와 각각 줄기를 부분적으로 바림해요.

• 맹황+백록

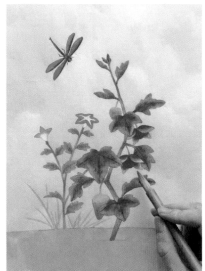

14. 연노랑색으로 꽈리 껍데기를 바림해요.

• 선황+설백

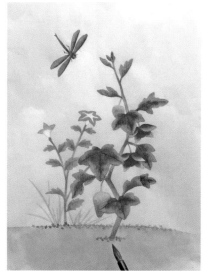

15. 바닥의 자갈을 점을 찍어 표현해요.

• 대자+황토

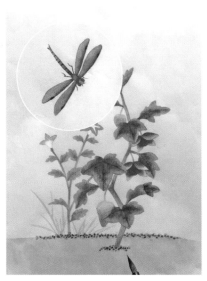

16. 조금 더 또렷한 점들을 15번의 점 위에 찍은 후 고추잠자리의 몸통과 날개의 무늬를 그려요.

• 고동

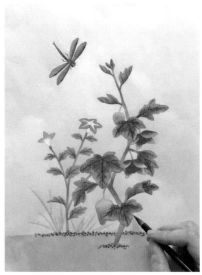

17. 세필로 잎사귀와 꽈리의 윤곽선을 그려요.

• 잎사귀 녹초 꽈리 양홍1+황토

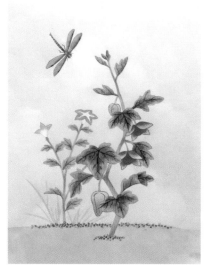

▶ **완성**

국화와 고양이

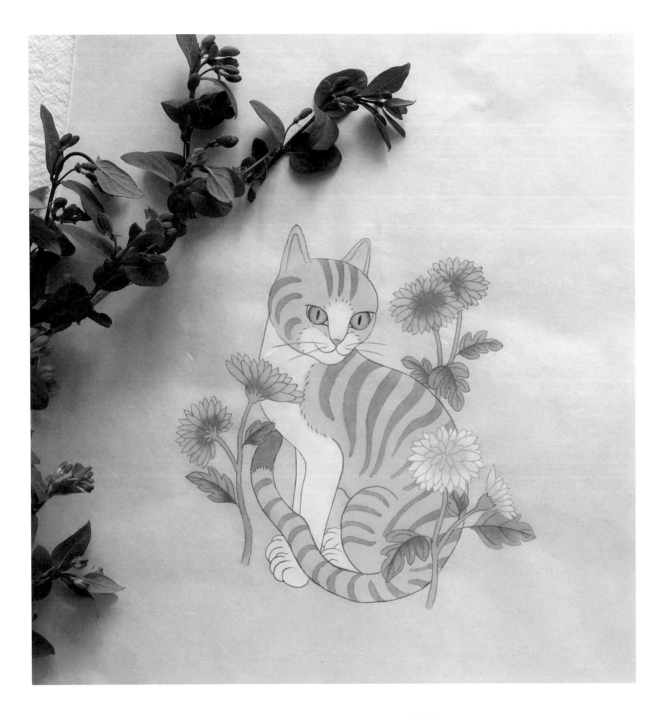

종이

옻지

사용색

설백	황토	대자	홍매	백록	맹황	녹초	고동
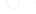	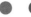	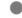					

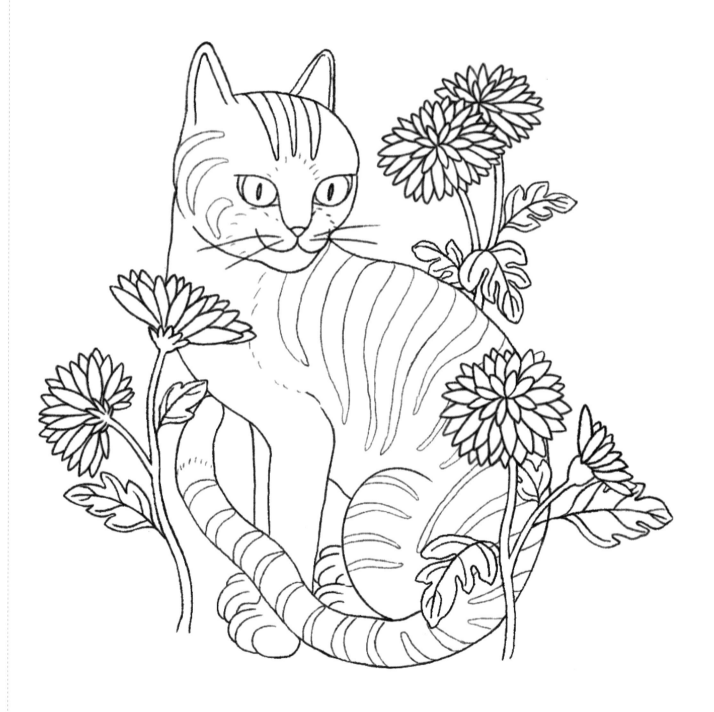

국화와 고양이

HOW TO PAINTING

01. 세필로 밑그림 보조선을 그려요.

- 꽃잎, 고양이 대자 잎사귀, 줄기 **맹황**

02. 옅은 녹색으로 잎사귀와 줄기를 칠해요.

- 백록+황토

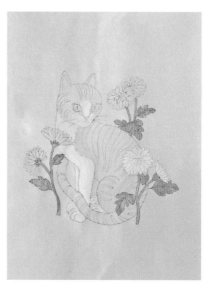

03. 흰색으로 꽃 일부와 고양이의 얼굴, 몸통 일부를 칠해요.

- 설백

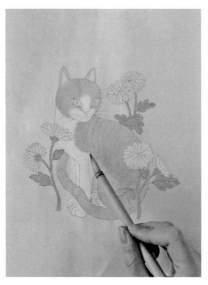

04. 황토색으로 고양이 얼굴과 몸의 나머지 부분을 칠해요.

- 황토+설백

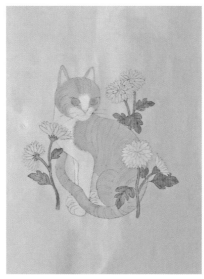

05. 고양이 눈을 칠해요.

- 맹황+설백

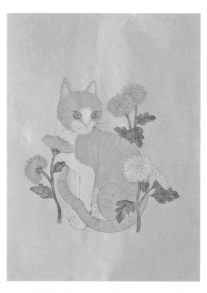

06. 연분홍색으로 나머지 꽃을 칠해요.

- 설백+홍매(소량)+황토(소량)

HOW TO PAINTING

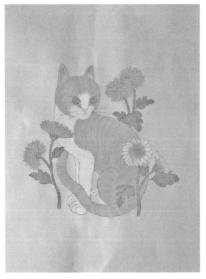

07. 6번의 색으로 3번에 칠했던 꽃의 중앙을 바림해요.

- 설백+홍매(소량)+황토(소량)

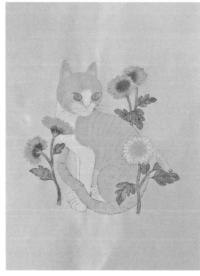

08. 진분홍색으로 나머지 꽃의 중앙을 바림해요.

- 6번 색에 홍매 추가

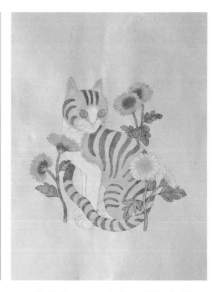

09. 황갈색으로 고양이 무늬를 칠해요.

- 황토+대자

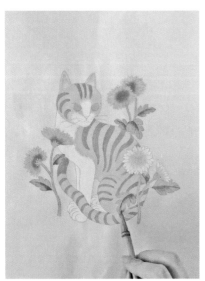

10. 녹색으로 잎사귀의 중앙을 바림해요.

- 녹초+백록

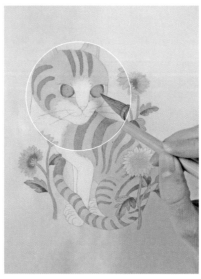

11. 10번의 색으로 고양이 눈 테두리를 바림해요.

- 녹초+백록

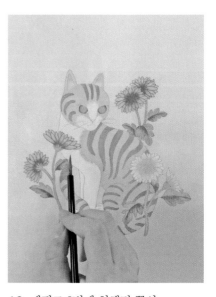

12. 세필로 8번에 칠했던 꽃의 윤곽선을 그려요.

- 8번 색과 동일

136

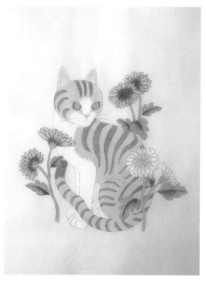

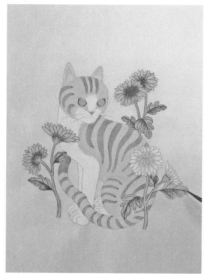

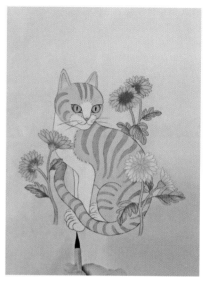

13. 세필로 7번에서 칠했던 꽃의
　　윤곽선을 그려요.

　　• 12번 색에 설백 추가

14. 녹색으로 줄기와 잎사귀의
　　윤곽선을 그려요.

　　• 녹초+백록

15. 고동색으로 고양이의 눈동자와
　　윤곽선을 그려요.

　　• 고동

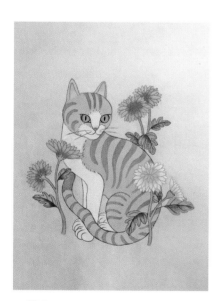

▶ **완성**

Chapter 5.
겨울의 정원

한 해가 끝나고 또 시작하는 계절이기도 한 겨울이에요.
빨간 꽃잎으로 추운 계절 속에서도 존재감을 빛내는 동백꽃부터
한 해의 시작을 알리는 붉은 해와 한 쌍의 학까지,
정성스레 그린 그림으로 연하장을 만들어 써 보는 건 어떨까요?
소중한 이들의 건강과 평안을 함께 기원해보아요!

동백정원

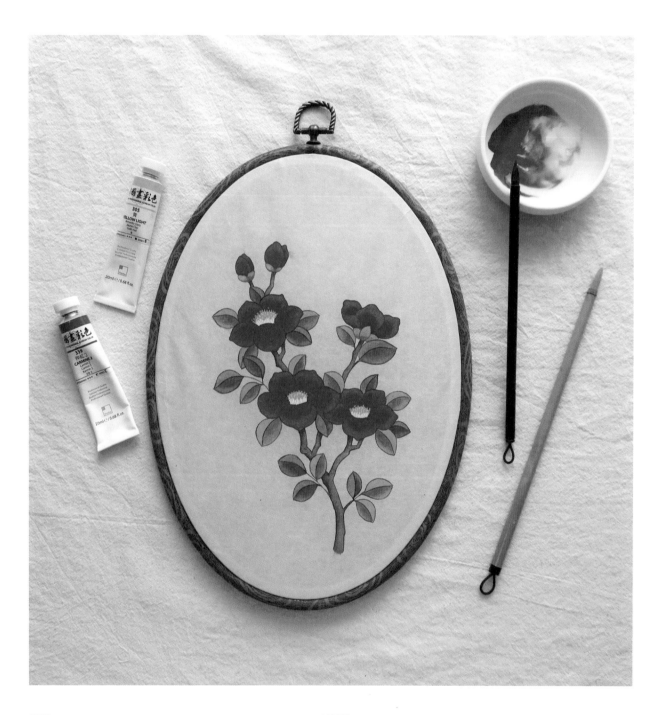

종이

옻지

사용색

설백	황토	대자	선황	농황	양홍1	백록	맹황	녹초	감	고동

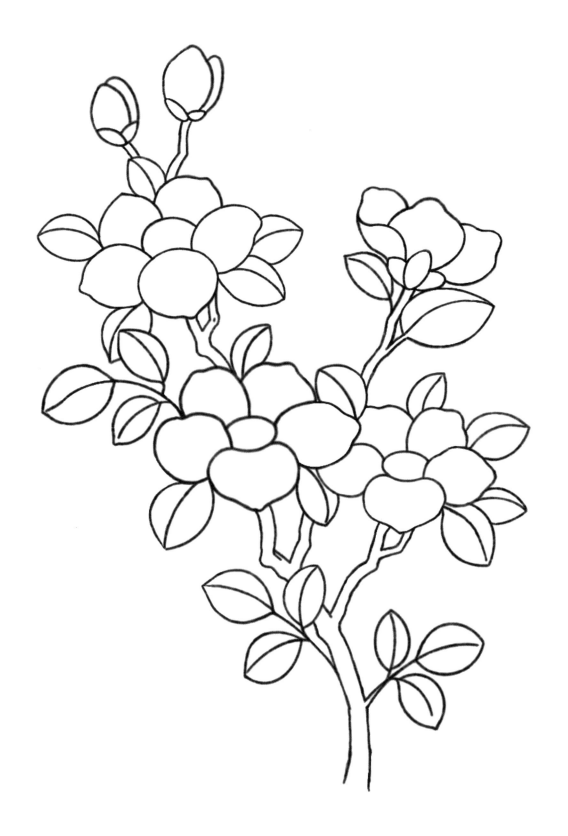

HOW TO PAINTING

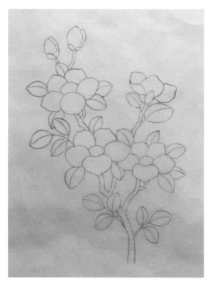

01. 세필로 밑그림 보조선을 그려요.

- 잎사귀 맹황 가지, 꽃잎 대자

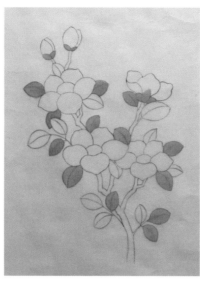

02. 연두색으로 잎사귀 일부를 칠해요.

- 백록+황토

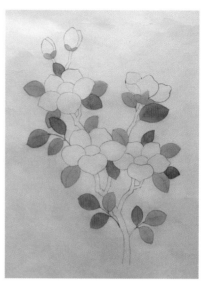

03. 녹색으로 나머지 잎사귀를 칠해요.

- 녹초+설백

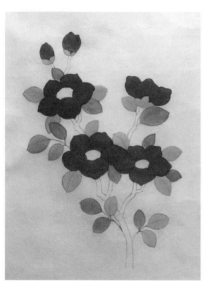

04. 붉은색으로 꽃잎을 칠해요.

- 양홍1+황토(소량)

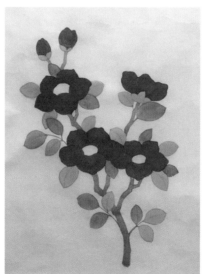

05. 갈색으로 가지를 칠해요.

- 황토+고동

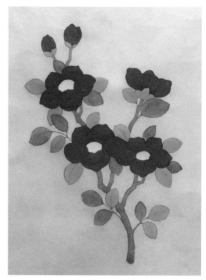

06. 연노랑색으로 꽃 중앙을 칠해요.

- 선황+설백

HOW TO PAINTING

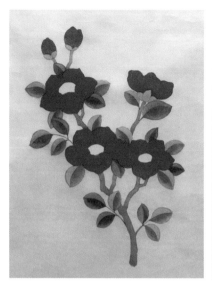

07. 짙은 녹색으로 잎사귀를 바림해요.

- 황토+감

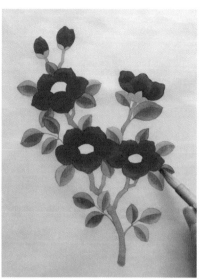

08. 꽃잎 안쪽을 바림해요.

- 양홍1

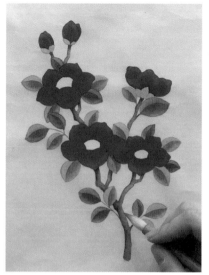

09. 가지의 끝과 가장자리를
부분적으로 바림해요.

- 고동

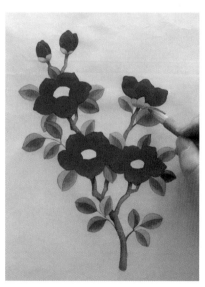

10. 꽃받침의 아랫부분을 바림해요.

- 대자+황토

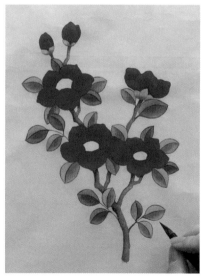

11. 세필로 잎사귀의 윤곽선을 그려요.

- 녹초

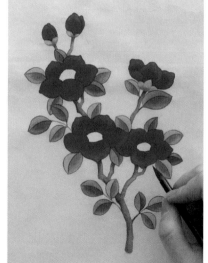

12. 세필로 동백꽃의 윤곽선을 그려요.

- 양홍1

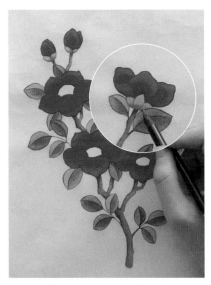

13. 세필로 꽃받침의 윤곽선을 그려요.

　• 대자+황토

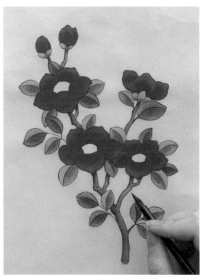

14. 세필로 가지의 윤곽선을 그려요.

　• 고동

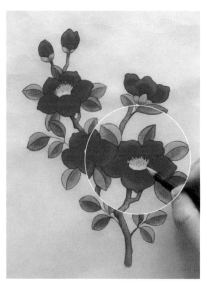

15. 세필로 동백꽃 수술의 꽃가루를
점을 찍어 표현해요.

　• 농황

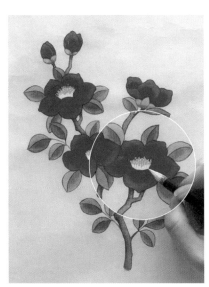

16. 세필로 수술대를 그려요.

　• 설백

▶ **완성**

강아지와 참새

종이

옻지

사용색

설백 황토 대자 백록 맹황 녹초 고동 흑
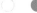 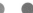

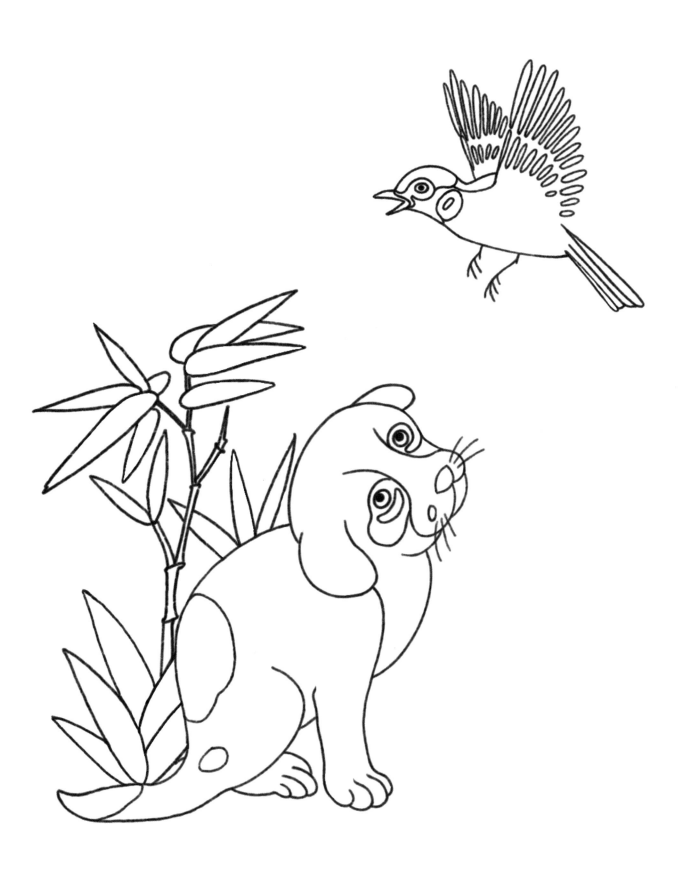

HOW TO PAINTING

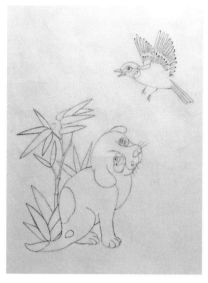

01. 세필로 밑그림 보조선을 그려요.

 • 대나무 맹황 강아지, 참새 대자

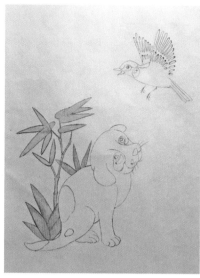

02. 연두색으로 대나무를 칠해요.

 • 백록+황토

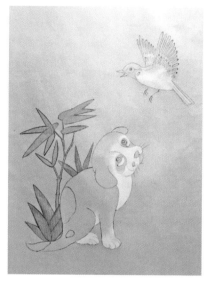

03. 흰색으로 강아지 얼굴, 가슴, 발, 참새 눈 주변, 몸통, 날개, 꼬리깃털 일부를 칠해요.

 • 설백

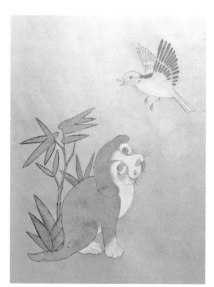

04. 강아지의 머리, 몸통, 입, 참새의 등과 앞날개를 칠해요.

 • 고동+설백

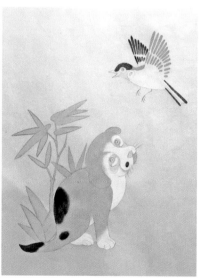

05. 강아지의 얼룩무늬와 참새의 머리, 뒷날개, 꼬리깃털을 칠해요. 강아지의 얼룩무늬 주변을 살짝 바림해요.

 • 고동

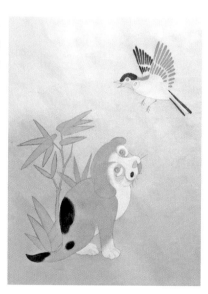

06. 연노랑색으로 강아지와 참새의 눈을 칠해요.

 • 황토+설백

HOW TO PAINTING

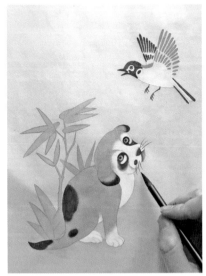

07. 검정색으로 강아지 눈동자와
 수염을 그린 후 귀 끝부분과
 눈 주변 얼룩을 바림해요.
 참새는 눈동자, 부리와 얼굴의
 무늬, 다리를 칠해요.

 • 고동+흑

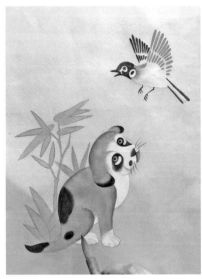

08. 회색으로 강아지 머리와 몸통을
 부분적으로 바림해요. 참새는
 목 부분을 사진처럼 바림해요.

 • 고동+흑+설백

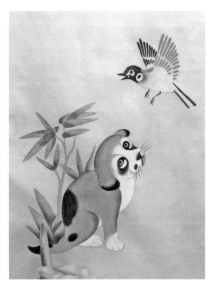

09. 대나무 잎을 바림해요.

 • 녹초+황토

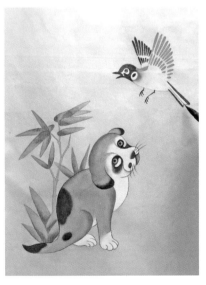

10. 세필로 강아지와 참새 꼬리깃털의
 윤곽선을 그려요.

 • 고동

11. 세필로 대나무의 윤곽선을 그려요.

 • 녹초+황토

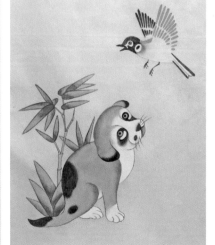

▶ **완성**

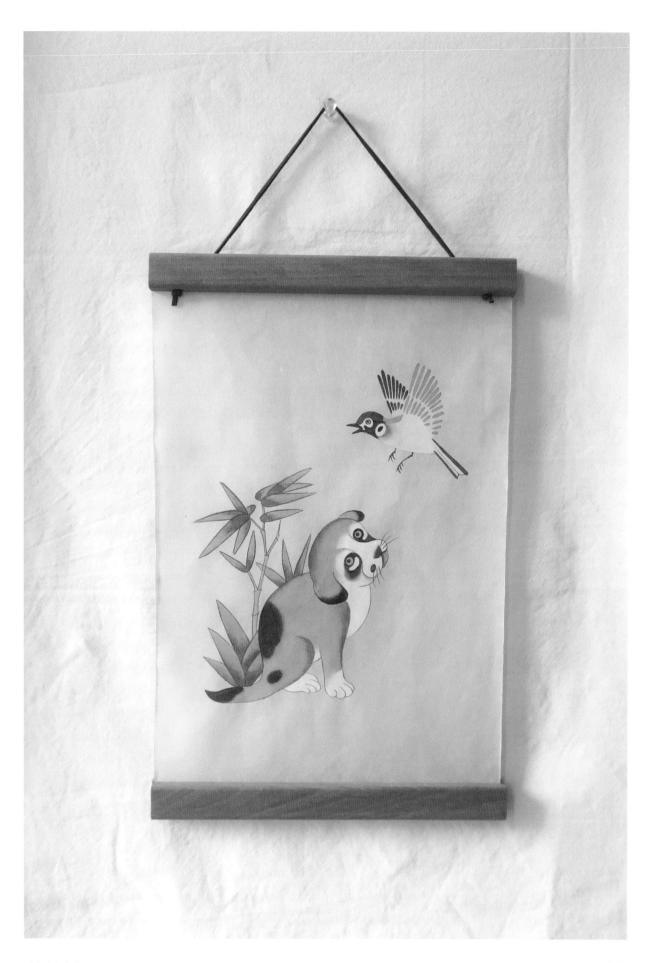

사슴과 영지버섯

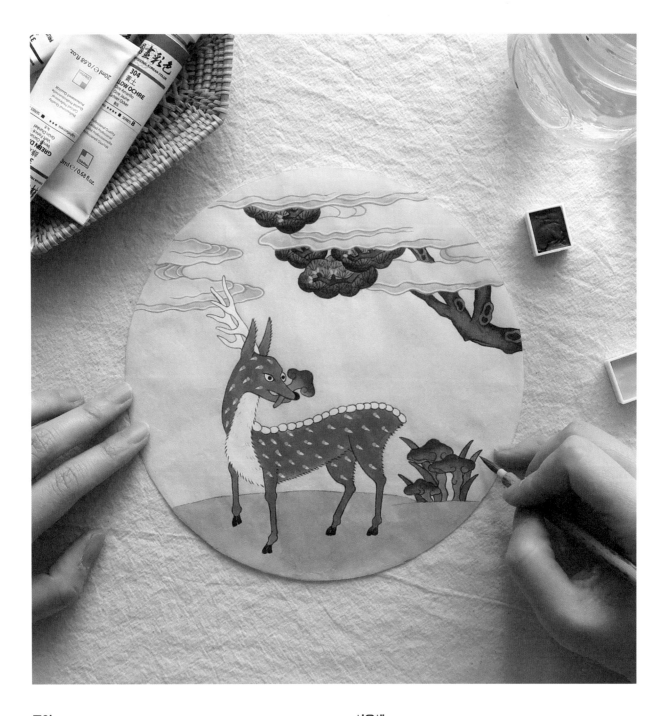

종이

아교반수를 한 순지

사용색

설백 황토 대자 주홍 연지1 백록 맹황 녹초 고동 흑

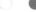 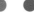

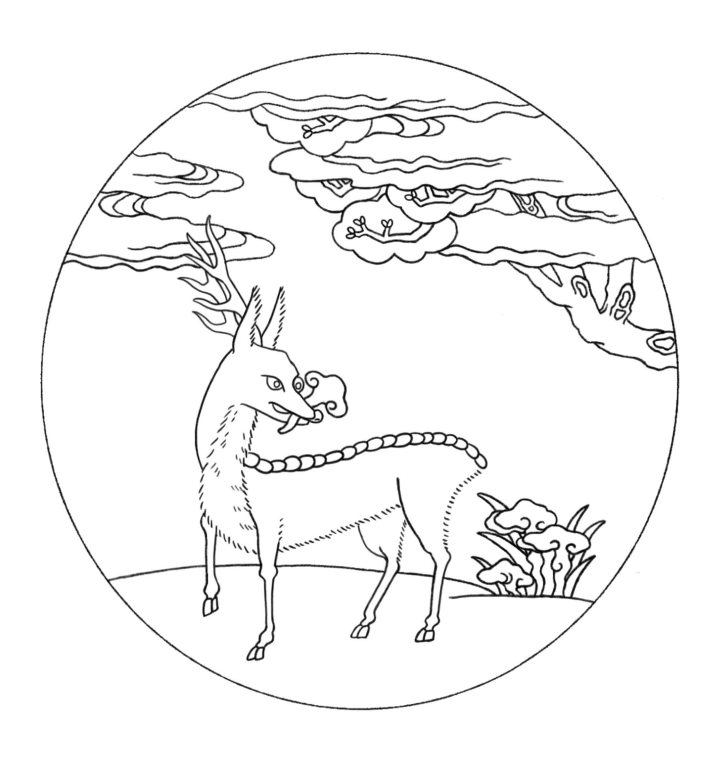

HOW TO PAINTING

01. 세필로 밑그림 보조선을 그려요.

• 대자

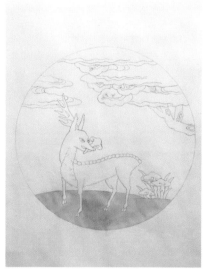

02. 바닥을 칠해요.

• 황토+녹초(소량)

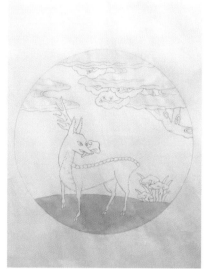

03. 구름을 칠해요.

• 설백+황토(소량)

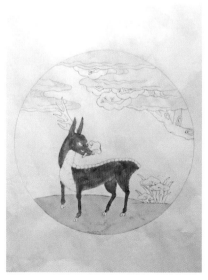

04. 황갈색으로 사슴 가슴, 발굽을
제외한 얼굴, 몸통, 다리를 칠해요.

• 대자+황토

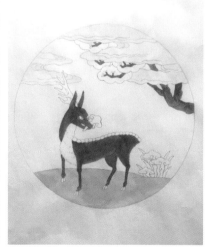

05. 소나무 가지를 칠해요.

• 고동+황토

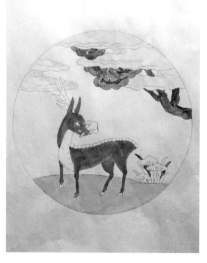

06. 솔잎과 영지버섯 잎사귀 일부를
칠해요.

• 녹초+백록

HOW TO PAINTING

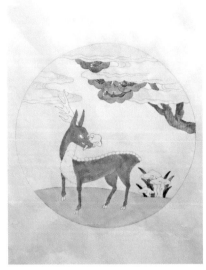

07. 나머지 영지버섯 잎사귀를 칠해요.

• 맹황+황토

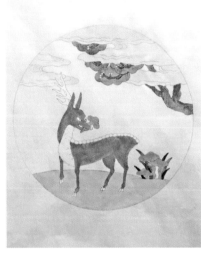

08. 영지버섯을 칠해요.

• 연지1+설백

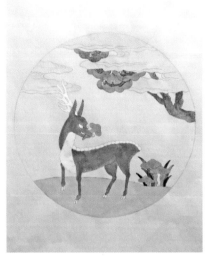

09. 흰색으로 사슴의 뿔, 눈, 가슴, 등을 칠해요.

• 설백

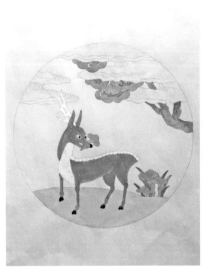

10. 검정색으로 사슴의 눈동자와 코, 발굽을 칠해요.

• 흑

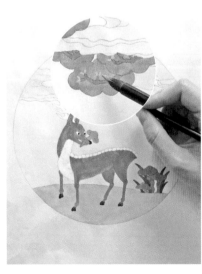

11. 민트색으로 솔눈을 칠해요.

• 백록

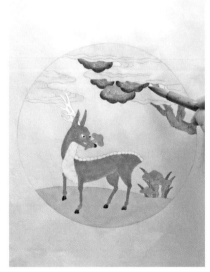

12. 소나무 솔잎 아랫부분을 바림해요.

• 녹초

156

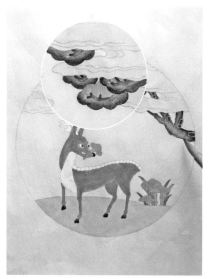

13. 나뭇가지의 옹이와 가장자리를
바림해요.

- 고동

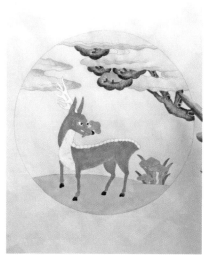

14. 살구색으로 구름을 부분적으로
바림해요.

- 주홍+설백

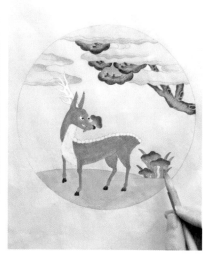

15. 자주색으로 영지버섯의 머리
부분을 바림해요.

- 연지1

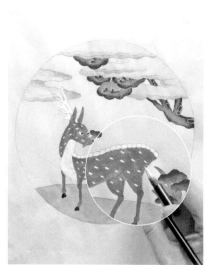

16. 흰색으로 사슴 몸통에 물방울
모양으로 무늬를 그려요.

- 설백

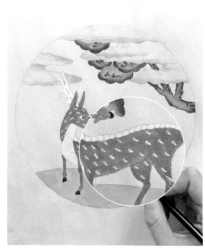

17. 연한 황토색으로 16번의 무늬 위에
점을 찍어요.

- 황토+설백

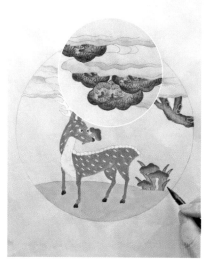

18. 세필로 솔잎을 표현하고, 영지버섯
잎사귀의 윤곽을 그려요.

- 녹초

HOW TO PAINTING

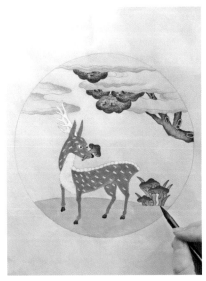

19. 세필로 영지버섯의 윤곽선을 그려요.

 • 연지1

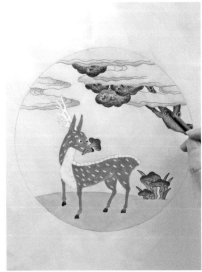

20. 세필로 구름의 윤곽선을 그려요.

 • 주홍+설백

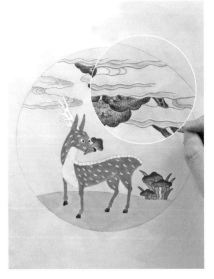

21. 세필로 구름 윤곽선 안쪽에 부분적으로 흰색 선을 그려 구름의 입체감을 살려요.

 • 설백

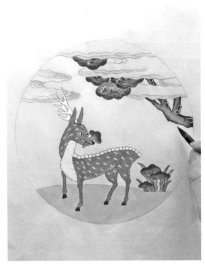

22. 세필로 사슴과 가지의 윤곽선을 그려요.

 • 고동

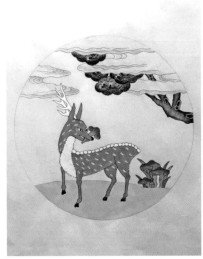

▶ **완성**

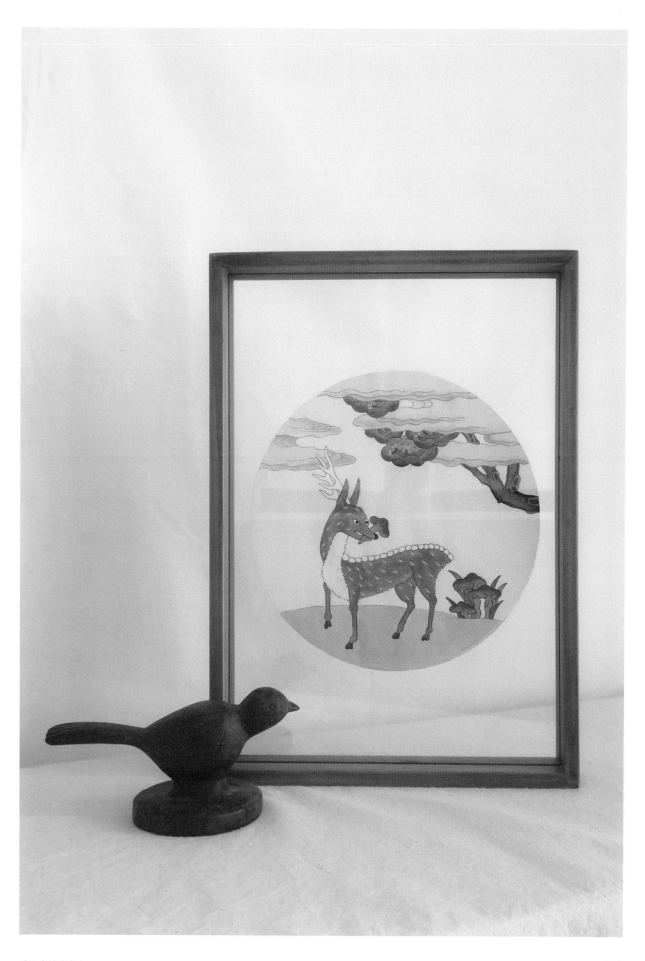

사슴과 영지버섯

소나무와 학

종이

아교반수를 한 순지

사용색

설백　황토　대자　주황　주홍　양홍1　백록　맹황　녹초　고동　흑

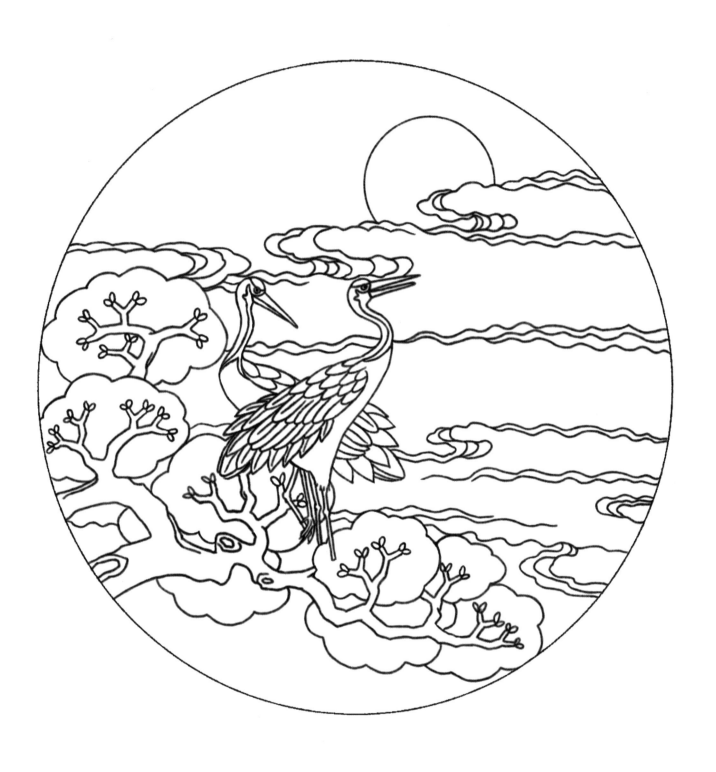

HOW TO PAINTING

01. 세필로 밑그림 보조선을 그린 뒤
완전히 말려요.

　• 구름, 달, 가지, 학 대자 잎 맹황

02. 배경 1 컬러로 원 전체를 칠한 후
마르기 전 배경 2 컬러로 윗부분에
붉은색을 올려요.

　• 배경 1 설백+황토
　　배경 2 설백+황토+양홍1

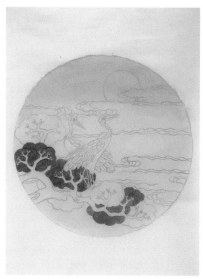

03. 녹색으로 잎의 일부를 칠해요.

　• 백록+녹초

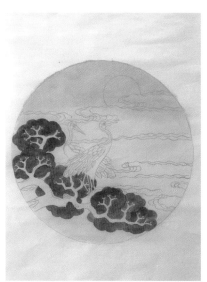

04. 나머지 잎을 칠해요.

　• 녹초+맹황

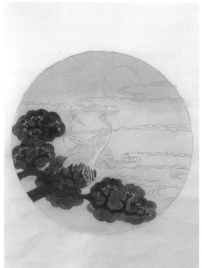

05. 가지를 칠해요.

　• 양홍1+황토

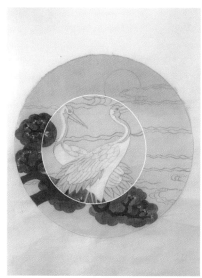

06. 흰색으로 학의 몸 일부를 칠해요.

　• 설백

소나무와 학

HOW TO PAINTING

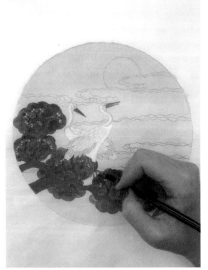

07. 학의 부리와 다리를 칠해요.

 • 황토+고동

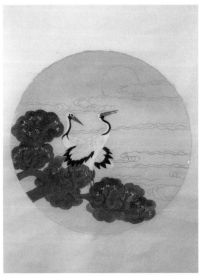

08. 학의 눈을 그린 후 목의 무늬와
 사진처럼 깃털을 칠해요.

 • 흑

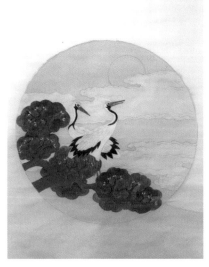

09. 미색으로 구름을 칠해요.

 • 설백+황토(소량)

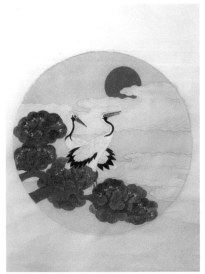

10. 주홍색으로 해를 칠해요.

 • 주홍+황토

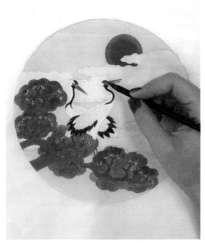

11. 붉은색으로 학의 머리를 칠한 후
 해 중앙을 바림해요.

 • 양홍1

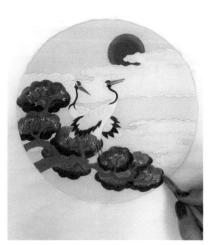

12. 잎 아랫부분을 바림해요.

 • 녹초

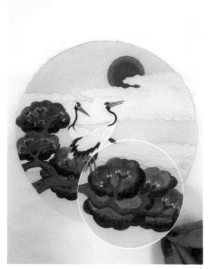

13. 나뭇가지 끝과 가장자리를
 부분적으로 바림해요.

 • 양홍1+흑(소량)

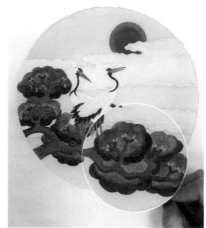

14. 민트색으로 솔눈을 칠해요.

 • 백록

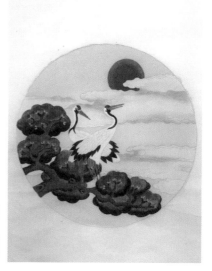

15. 주황색으로 구름을 부분적으로
 바림해요.

 • 황토+주황

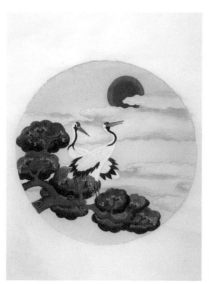

16. 연녹색으로 구름을 부분적으로
 바림해요.

 • 녹초+설백

17. 황토색으로 학의 날개 밑을 바림
 후 세필을 사용하여 날개와 몸통의
 윤곽선을 그려요.

 • 황토+설백

18. 세필로 솔잎을 그려요.

 • 녹초

HOW TO PAINTING

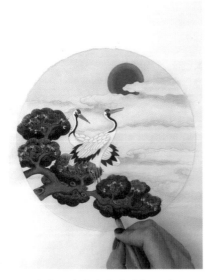

19. 세필로 가지의 윤곽선을 그려요.

　• 양홍1+흑

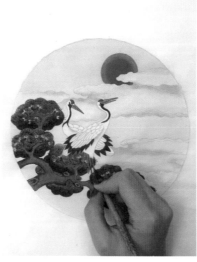

20. 세필로 학의 부리와 다리 윤곽선을
　　그려요.

　• 고동

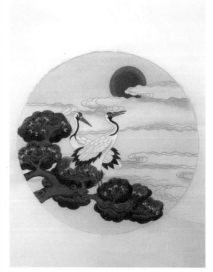

21. 세필로 구름의 윤곽선을 그려요.

　• 설백+주홍

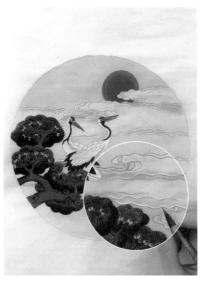

22. 세필로 구름 윤곽선 안쪽에 흰색
　　선을 그려 구름의 입체감을 살려요.

　• 설백

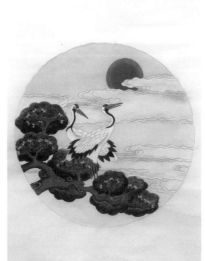

▶ **완성**

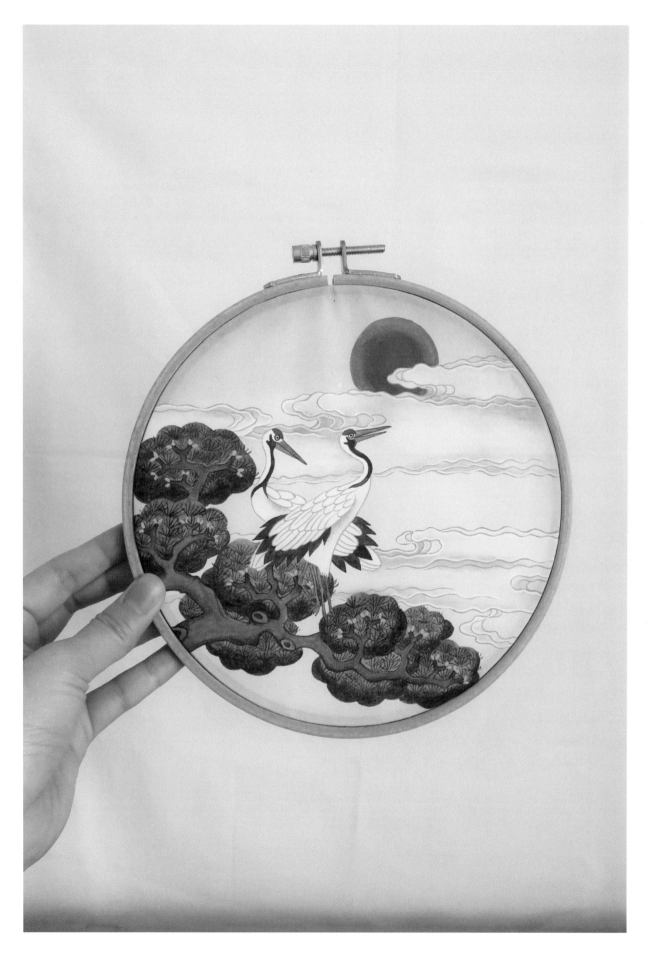

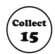

누구나 쉽게 채색화로 그려보는 우리 정원

민화로 그리는 사계절

1판 1쇄 인쇄 2022년 5월 18일
1판 2쇄 발행 2024년 1월 15일

지은이 김서윤
발행인 김태웅
기획편집 정보영, 김유진
디자인 designeR
마케팅 총괄 김철영
마케팅 서재욱, 오승수
온라인 마케팅 정경선
인터넷 관리 김상규
제작 현대순
총무 윤선미, 안서현, 지이슬
관리 김훈희, 이국희, 김승훈, 최국호

발행처 ㈜동양북스
등록 제2014-000055호
주소 서울시 마포구 동교로22길 14(04030)
구입 문의 전화 (02)337-1737 **팩스** (02)334-6624
내용 문의 전화 (02)337-1734 **이메일** dymg98@naver.com

ISBN 979-11-5768-306-2 13650